EN EL LABERINT

Marc Tarrús i de Vehí

EN EL LABERINT

Traducció a càrrec
de Maria Argemí

– Catalan Hunter –

www.amazon.es
www.marctarrus.com

Copyright © 2012 Marc Tarrús
All rights reserved.
ISBN-13: 978-1503318694
ISBN-10: 1503318699

Reservats tots els drets. No és permesa la reproducció total o parcial d'aquesta obra per cap mitjà, ni mecànic ni electrònic, inclosa la seva fotocòpia, gravació o emmagatzematge electrònic sense el permís previ i per escrit dels posseïdors dels drets.

Agraïments

Amb tot el meu afecte, voldria dedicar aquesta obra a les següents persones pel seu suport desinteressat:

- A la Maria Argemí, per la traducció de la novel·la al català.
- Al magnífic artista gironí Josep Perpinyà, per creure en la novel·la des del principi i obsequiar-nos a tots amb els seus sorprenents dibuixos.
- A l'Andrea González, pels seus sempre encertats suggeriments sobre forma i contingut que, amb tota seguretat, han millorat el resultat final d'aquesta obra.
- A José María del Pozo i al Reial Estament Militar del Principat de Girona, per l'informació facilitada.
- A la Inès Serras, per sorprendre'ns amb El teu pols, una obra de gran sensibilitat artística.
- A la Núria Bolívar, per les seves pintures de cafè.
- A en José López, pels seus originals acrílics.
- A tot el grup d'artistes i persones que, de forma altruista, han col·laborat perquè el projecte Catalan Hunter sigui, a dia d'avui, una realitat. Soc plenament conscient que sense el seu suport i esforç hagués estat un repte insuperable.
- A la Sun i a la meva família, per estar prop meu.

I, finalment, a aquella llum present, la meva font d'inspiració.

Moltes gràcies!

M.T

"Haguérem de ser políglotes i cosmopolites", afirmava Rubén Dario, màxima expressió del modernisme en espanyol. Aquesta exigència sembla que la fa seva el Dr. Marc Tarrús; científic, escriptor i poeta, que sap usar amb mestratge aquesta exquisida sensibilitat d'home de món, per escriure una obra de més de 200 composicions poètiques escrites simultàniament en 3 idiomes: català, castellà i anglès i traduïda a dotze llengües, entre elles l'anglès, el rus i el xinès.

La seva formació científica i el seu afany d'explorar la relació existent entre tot, li han proporcionat una concepció interdisciplinària de l'home i del món que ara extrapola del paper al llenç. Poesia i pintura són per a ell dues formes d'expressar els mateixos sentiments i conceptes, i heus aquí la raó per la qual està embarcat en un parell d'ambiciosos projectes per narrar la seva poesia en clau pictòrica.

Rafael de Aguilar,
Extracte de l'article *"Marc Tarrús, científico y literato: cuando la ciencia se convierte en arte. De la ciencia a la literatura, de la poesía a la pintura, también la palabra sabe encarnarse en lienzo..."*, revista Numen, 14/10/2011.

Pròleg

Aquest és el segon llibre de la trilogia Catalan Hunter, una novel·la inclassificable ja que la trama és surrealista, d'amor, cavalleresca, d'humor i dramàtica. Això, sense oblidar que la present obra està basada en fets reals: Marc Tarrús ens explica en aquesta novel·la el seu projecte artístic Catalan Hunter, un moviment neoromàntic ambiciós que, confiant en la bondat que encara queda en aquest món, no podem titllar-ho d'utòpic. Al cor d'aquest projecte, es troba la llavor d'aquesta novel·la i també la seva intenció: tots els tipus d'art i ciència es poden unir per a fer veure al món que encara tenim l'oportunitat de crear una societat millor.

El protagonista de la trilogia, en Salvi, té un extraordinari talent per a la creació poètica i, durant tota la trama, ens fa dubtar si l'art s'ajunta amb el nostre dimoni o, per contra, amb la bondat que hi ha al nostre interior. Aquest científic de sobte se sent inspirat per la poesia i comença així a lluitar amb si mateix, amb aquest ésser que ha nascut dins d'ell: el Catalan Hunter. El lector se sentirà identificat amb el seu protagonista: tots som Catalan Hunter, perquè la seva història ens convida a reflexionar sobre la dualitat que a tots ens concerneix.

Durant la lectura, un ja no sap si la bogeria del nostre dual protagonista és causada pels seus dolors físics, per l'amor que en Salvi sent per la Carmen, o per la total immersió creativa en la qual se submergeix, obsessionat per veure l'èxit del seu projecte... En Salvi intentarà usar la poesia al seu favor per

aconseguir ser millor persona i arranjar així la seva part fosca, però el Catalan Hunter voldrà fer tot el contrari. Qui guanyarà la lluita? Fins a quin punt l'amor ens fa bé? És veritat que l'art fa florir la part més bona de cadascun de nosaltres? Són algunes de les preguntes que, metalingüísticament, es plantegen en aquest viatge creatiu que té mil lectures i que ofereix una meravellosa reflexió del poder de l'art.

Marc Tarrús i de Vehí és un poeta i escriptor neoromàntic per la visió distorsionada dels seus mons i la passió desenfrenada que clarament impregna la seva obra. A les últimes pàgines d'aquest volum es troben algunes de les poesies de l'autor, les quals estan molt lligades als esdeveniments de la novel·la Catalan Hunter.

12

Carmen de Granada

Per motius professionals i familiars vaig haver de passar alguns anys a Granada.

L'home té el mal costum d'ensopegar, una vegada i una altra, amb la mateixa pedra. Pedra que, per desgràcia, li fa un mal irreversible. Així em va passar, i encara em passa, amb la Carmen de los Prados.

En el laberint

Cada vegada que me'n recordo, de la Carmen, sento dins meu una angoixa dominant que inhibeix tota la meva capacitat per descriure el seu caràcter, la seva força i, sobretot, la seva bellesa i dolçor.

La Carmen és aquest tipus de dona que t'atrapa amb la veu, com si es tractés d'una sirena encantada. En conèixer-la, això sí, t'adones que, en realitat, el que t'envaeix no és només una inquietant atracció cap a la seva bellesa, sinó més aviat el seu fred i calculat intel·lecte, que sotmet el més hàbil cervell de l'home als prions.

Uns anys enrere, la Carmen va tenir la mala fortuna d'ensopegar-se en el seu camí amb un Catalan Hunter molt ferit i desgastat per les seves lesions. Ell, en l'eterna aventura de la conquesta, va creure sentir-se prou fort com per apropar-se a un rival sense precedents. Però, què li passaria? Podria superar els obstacles als quals la vella i sàvia naturalesa el sotmetia? Sens dubte, aquesta vegada, l'aproximació era de gran importància, i el Catalan Hunter havia de ser un astut mag per poder apropar-se a la resistent Carmen, la qual s'havia mantingut inalterable davant els desitjos carnals de la seva joventut. El temps i els esdeveniments ens donarien la resposta.

Quan la vaig conèixer, acabava de fer trenta-quatre anys. Tenia uns ulls verds, del color de l'herba molla a la primavera, que li enfortien la seva mirada intel·ligent. La delicadesa del seu rostre quedava il·luminada per una pell blanca que, alhora, adornava la seva bellesa i elegància. La seva veu era dolça, serena i plena de sentiment; en escoltar-la vaig pensar que m'havia trobat amb un àngel i, sense buscar-ho, em vaig sentir atret per ella a l'instant.

La Carmen formava part d'una distingida família aristocràtica de les rodalies de Granada i era membre de la selecta *Orden de San Pedro**, de la qual només en pots formar part per herència històrica.

Ella era una dona recta que mai no havia tingut a qui estimar. Se sentia sola i desenganyada amb la vida mateixa per no trobar l'ésser estimat. Es refugiava al seu món laboral, amb la seva família, i també amb Déu, segurament el seu millor aliat.

Educada en un entorn sensible, de tradició i de valors cristians, la Carmen es trobava encallada en una vida local jutjant el canvi amb timidesa i por, i permetia que la seva colossal bellesa es marcís sense fer-hi res. Em vaig entristir per ella i també per mi, perquè vaig veure que era una dona del tot inaccessible. Per aquest motiu, el Catalan Hunter havia de mostrar-se més creatiu que mai per poder apropar-se a la Carmen i intentar treure-la d'aquella vida d'infern laboral, de la qual ella no es sentia gaire orgullosa. Ell havia passat per alguna cosa semblant durant les etapes pre i postdoctoral i, per això, podia entendre-la, admirar el seu coratge i, potser també, ajudar-la.

Però el motiu real per apropar-se a la Carmen no va ser aquest. La primera vegada que es va dirigir a ella, ho va fer per despit i no, com podia haver semblat fins aquest punt, per sentir res especial per a ella. Pel Catalan Hunter, la Carmen era una presa més de la multitud de dones que coneixia...

Tot va començar l'abril de 2006 en una festa de societat organitzada per La Real y Militar Orden de San Pedro. Primer vaig conèixer l'Emilio, el germà de la Carmen, després la Carmen i, més tard, en Miguel, un amic distingit de la família de Los Prados.

Em cal dir-vos que la manera de ser de l'Emilio em va sorprendre: des que vàrem començar a parlar –no sé si ho feia a propòsit o era per la seva falta d'empatia– em va

* Institució noble.

causar malestar. Educat de forma altiva, conscient de la seva condició de *Grande de España*, hereu d'un gran patrimoni familiar i purista al màxim, et feia sentir com un vassall.

La nostra primera interacció no va ser gaire agradable. Es va atrevir a dir que jo no podia pertànyer a la confraria de Sant Pedro per no portar en el meu primer cognom el "de", signe de noblesa.

Unes hores després d'haver-me escopit aquella impertinència, ja sabent qui era jo –algú l'hi va dir–, es va dirigir cap a mi per disculpar-se: havia ficat la pota fins al fons. L'Emilio es trobava davant d'un dels descendents dels refundadors de la Real Orden de San Pedro, així que per família i esdeveniments històrics, jo tenia molt més dret que ell a ser allà. No vaig donar importància a la seva arrogància i vaig acceptar les seves disculpes.

Curiosament, la força del destí va voler que em fes amic d'ell... el motiu: apropar-me a la seva germana. Més endavant, aprendria a valorar la seva amistat d'una manera neutra.

En Miguel també pertanyia a una bona família de Granada. Com gairebé tots els del seu llinatge, estava protegit per un entorn conservador, arcaic i exigent que el forçava a combregar amb tots els protocols de societat, fent d'ell una persona apta per ser al seu lloc.

Tot i el seu gest impecable, en Miguel –al llarg de la festa vaig coincidir diverses vegades amb ell i amb l'Emilio– em va decebre pel poc coneixement que tenia de les famílies... de les famílies de sempre... i també pel que explicava. El que deia era insuls, mancat de valor, ple d'avarícia humana, però, sens dubte, ple de formalitat i decència.

Sense desitjar-ho, vaig començar a avorrir-me, a detestar-lo i, per trencar el gel, li vaig preguntar:

— Digues, Miguel: aquell de les condecoracions, saps qui és?

— Doncs no, no ho sé, sempre és a les festes però no sé qui és. Els cercles són molt tancats i, si ningú t'hi introdueix, mai saps de qui es tracta –em va explicar en Miguel, avançant-me com seria el futur.

El meu comentari va fer canviar el rumb de la conversa i, en confiança, em va confessar que la família de los Prados eren gent afable, però que era gairebé impossible de coincidir amb ells, ja que mai no organitzaven res i, quan eren convidats a algun lloc, tampoc feien el gest de convidar a ningú. Segons el meu parer, a causa de la seva educació i timidesa.

En un moment de distracció –en Miguel no sabia amb qui parlava i ignorava per complet que pogués existir el meu un altre jo–, em va dir que desitjava amb totes les seves forces sortir amb la Carmen. El motiu principal, la mateixa Carmen. Encara que aquest desig potser també tingués a veure amb el fet que, si es casava amb ella, potser li cauria alguna finca important de l'immens latifundi de la família de los Prados.

Unes setmanes després, aprofitant l'ocasió que ja ens havíem conegut, vaig intentar fer-me bon amic d'en Miguel però, al final, les circumstàncies que es van donar en una nit estranya de maig, van fer fracassar el meu propòsit. Aquella nit vaig quedar amb en Miguel, però vaig cometre l'error (o l'encert) de convidar a sopar uns histriònics amics meus amb pensaments liberals d'esquerres, els qui, malgrat els seus esforços perquè ell se sentís còmode, no van ser en cap moment del seu grat.

Mentre sopàvem, la Letícia, una de les presents, li va comentar el meu èxit amb les dones a Holanda –amb ella, havíem compartit *bacanals artístics* amb músics, poetes, pintors… fent que Rotterdam semblés més bohèmia del que en realitat era. Li va parlar de mil i un detalls que definien de forma precisa –sense revelar la identitat– com actuava el Catalan Hunter en aquests entorns.

— Tu segueix-lo i t'ensenyarà tot l'art que existeix per conquistar una dona. Sí, sí, el seu ofici de debò no és el de ser investigador, nooo! El seu ofici és secret. No ho diguis a ningú, el seu ofici és capturar a les seves xarxes dones indefenses –va dir la Letícia, sobrepassant la veritat, però les seves paraules van espantar el meu pretès amic.

Va ser el principi del final d'una possible amistat amb en Miguel, la qual cosa em va entristir. M'havia apropat a ell pensant que podríem ser bons socis en la creació de xarxes en cercles nobles d'alt nivell, perquè ell formava part de la societat sevillana i n'era un dels seus pilars. A més, jo havia sofert una desvinculació amb els meus contemporanis.

I és que quan vaig tornar de l'estranger, la meva situació personal a Granada era desoladora: sense vincles, sense nodes de connexió, sense festes... o sigui, res que pogués estimular els desitjos innats de la meva estranya essència.

Alguns dels amics d'infància –amistats consagrades durant els mesos d'estiu que passàvem amb la meva família en aquesta ciutat– havien marxat cap a altres regions d'Espanya per continuar amb les seves carreres professionals i altres, lamentablement, s'havien decantat cap a una vida familiar que els feia inútils per a les festes de solters.

En el seu moment, en Miguel em va dir que m'introduiria a totes les Confraries i Reials Ordes del sud d'Espanya, essent aquestes, amb creativitat i imaginació, tremends i fascinants punts de connexió plens d'esperança; esperança per brodar, amb precisa "labia", glamoroses trampes destil·lades amb dolços somriures i poques llàgrimes, i elles... per crear i fer créixer la nostra gran xarxa.

Però no va anar així. Després dels comentaris poc afortunats de la meva amiga Letícia, el vaig trucar un

parell de vegades, però en ambdues ocasions em va donar llargues. Sense jo saber-ho, i per desgràcia seva, havia decidit prescindir de la meva amistat. Era normal. En Miguel, a causa del seu escàs talent en el tracte amb les dones, va veure en mi un competidor ferotge que podia treure-li el que el més desitjava: la Carmen.

En no rebre cap resposta per part d'en Miguel, la reacció del Catalan Hunter –per trencar-li el seu somni d'interacció múltiple– no es va fer esperar, i em vaig dir a mi mateix: "Seduiré la Carmen, i així no ho farà ell".

Com veieu, va començar tot gràcies a una maleïda força de ràbia que em va conduir fins al repte més difícil de la meva vida.

El Catalan Hunter havia de començar a treballar com un peó en un gegantesc tauler d'escacs per poder arribar fins a la reina. Vaig lluitar durant anys per aconseguir la Carmen. Vaig emprar tots els recursos que hom pugui

arribar a imaginar-se, tant va ser així que, per a apropar-me a ella, no vaig tenir més remei que fer-me amic del seu germà. Guanyar-me la confiança de l'Emilio em va permetre introduir-me en els seus cercles d'amistats, moltes d'elles nobles però exemptes de títol.

Aquelles persones eren semblants a ell: serioses, educades, cultes i refinades. No obstant això, incapaces d'interaccionar amb el sexe oposat.

El Catalan Hunter havia de fer un gran esforç per entendre'ls i convertir-se en el seu cap i, així, a poc a poc, dur a terme el seu pla per atraure la Carmen a la seva humil teranyina.

Hi havia de tot, des de catedràtics a artistes. El més interessant era Juan Ximenez de la Rosa, no per la seva posició de catedràtic de Química Analítica a la universitat de Granada, sinó més aviat per la raresa amb la qual interactuava amb el seu entorn social. Per a mi, era com un ermità; durant el dia s'amagava en la seva closca intel·lectual, però en l'intent de trobar companyia, sortia corrents del seu amagatall i, un cop aconseguit allò buscat, tornava al seu món de nombres abstractes sense dir res més, fins a una nova oportunitat.

El més graciós era la relació que tenien entre ells. Eren posicions de poder que no portaven enlloc, només a confusions i un malestar generalitzat. No estaven organitzats, tampoc, ja que eren incapaços d'interaccionar amb el sexe contrari i a més, ningú, absolutament ningú d'ells, no feia res per revertir aquesta situació.

La meva arribada al grup va donar esperança a aquests inexperts en el tracte amb les dones. Vaig començar des de zero. Ràpidament, vaig organitzar sopars per a ensenyar-los com havien d'apropar-se al gènere oposat. Seguint el ritme que marcava el Catalan Hunter, no varen trigar gens a estar instruïts per relacionar-se amb les amigues de la Carmen. Tot i així, si volien tenir alguna possibilitat amb elles, encara havien

d'aprendre a ser més pacients i a tenir més control en les seves formes i paraules.

El punt de suport que necessitava per a apropar-me a la Carmen s'anava consolidant. Per compte d'altri i sense que els altres se n'adonessin del que perseguia, m'anava guanyant la confiança de l'Emilio. En pocs mesos, vaig arribar a saber-ho tot sobre el seu entorn. L'Emilio, sense ser-ne conscient, havia aportat molts coneixements al Catalan Hunter sobre la seva família i, com no, sobre la seva germana. Ara parlava el seu idioma, amb el qual podria preparar el parany amb major facilitat.

Tanmateix, per tenir la plena confiança de l'Emilio, el meu altre jo havia de ficar-se al bell mig del seu cercle més íntim; havia de convertir-se en membre de la Orden de San Pedro. No seria fàcil. En no portar el signe de noblesa en el meu primer cognom, no podia ser acceptat sense proves, així que havia de demostrar, humiliantment i vergonyosament, la meva condició noble i els meus privilegis al consell d'una institució aristòcrata que anys enrere havia estat refundada gràcies a la meva família.

Aquesta penosa demostració es devia al fet que els documents nobiliaris de la meva família materna havien estat destruïts durant la Guerra Civil espanyola, fet que feia impossible –com així ho exigia l'organització –que els pogués utilitzar per provar els privilegis concedits al nostre llinatge en els segles XIV i XV.

L'Emilio de los Montes, noble amb doble "de" als seus cognoms, purità per convicció i membre del consell, em va fer suar tinta per poder convertir-me en neòfit d'aquesta institució. Durant més de tres mesos, vaig haver de remuntar-me, amb un difícil i pesat estudi genealògic, fins a l'any 1555, quan Carles I, Rei d'Espanya, havia concedit un privilegi *utriusque sexus* –ambdós sexes– a un ascendent de la meva família materna, el qual ennoblia a tots els seus descendents sense tenir en compte el seu sexe. Així, en demostrar que era noble, vaig poder

convertir-me en un més de la distingida Orden de San Pedro.

Van passar dies, setmanes, mesos, i tot seguia com sempre; cap invitació, cap festa... o sigui, res que m'aproparés a la Carmen. Fastiguejat de la situació, vaig decidir organitzar, la nit de cap d'any de 2007, un sopar de comiat d'any amb els meus nous amics, convençut que les meves lliçons haurien causat ja el seu efecte.

Era el moment que anhelava! Tot estava preparat per al primer contacte amb la Carmen; només la sort, les cartes i el destí podrien fer que passés...

I, com acostumava a fer, vaig anar a buscar l'Emilio a casa seva. Aquesta vegada seria molt diferent, ja que abans de marxar cap al restaurant li vaig preguntar:

— Emilio, la teva germana ja té plans per aquesta nit?

— No, em sembla que no –va contestar ell sense donar-li importància.

— Per què no la convides a venir amb nosaltres? –vaig suggerir.

— Té millors coses a fer... –va respondre, donant-me presses per anar a la nostra destinació com si l'assumpte no anés amb ell.

Per norma general, l'Emilio era retret amb la seva germana, perquè no desitjava sorpreses. Com a futur patriarca de la família, havia de protegir-la.

— Però no siguis així. Potser no té plans i li ve de gust sortir amb nosaltres. Serem una trentena, serà molt divertit. Vinga, pregunta-li-ho. Amb aquesta nit que fa, ningú no hauria de quedar-se a casa –vaig insistir.

A l'Emilio, havia de fer-li veure, de forma natural i sense que això m'impliqués, que ell estava sent injust amb la seva germana.

— No ho sé... –va afegir, mostrant-se poc inclinat a actuar a favor de la Carmen.

Tot d'una va sortir del cotxe:

— Ara vinc –va dir, dirigint-se cap a casa seva.

Quinze minuts després, vaig observar a través del retrovisor dues figures que s'anaven acostant; una d'elles era la de l'Emilio, l'altra, la de la Carmen. Em vaig alegrar i de seguida vaig sortir del cotxe per saludar-la i obrir-li la porta; era important que veiés aviat el costat amable de la meva persona.

I després d'aquell gest, em va preguntar:
— Què tal, Salvi? Com estàs?
— Molt bé, amb ganes de robar un mica de protagonisme a aquesta nit de cap d'any –li vaig contestar, dient-li el primer que em va passar pel cap.
— Mira, mira... –va dir amb picardia mentre s'acomodava a la part posterior del cotxe.
— Soc dels que pensa que res és estàtic o etern, i que s'ha de somriure sempre a la vida... –anava explicant-li, fins que...
— Salvi, deixa't de romanticismes i centra't en la conducció –em va recriminar l'Emilio de males maneres, pensant que coquetejava amb ella.

Dit això, ens vàrem dirigir cap a un restaurant especialitzat en cuina asiàtica, on els nostres amics ens esperaven per celebrar junts el nou any. Oportunament, el destí va voler donar al Catalan Hunter una altre empenteta per a poder apropar-se a la Carmen. Dels trenta convidats, va haver de ser ella qui s'assegués davant meu. Les nostres ànimes conjuntades a la perfecció amb les equacions de la nit, enfrontades, reconeixent-se, sentint-se. Recordo que no vaig poder, ni un sol instant, allunyar *la meva pupil·la de la seva verda pupil·la*, i em vaig preguntar: *Què és poesia?* I el vers de Gustavo Adolfo Bécquer va sonar una i altra vegada pel meu cap durant tota la nit.

Així doncs, confús i dominat per la seva gravetat, vaig intentar seguir les converses d'uns i altres, però ja era inútil; m'havia traslladat a un món de fantasia i d'expectatives que em van fer pensar que la Carmen podia ser la dona de la meva vida. Potser una dona per a tota la vida!

Ai, que infeliç! El meu altre jo no estava disposat a que em deixés entabanar per aquell bonic parany de la naturalesa i segur que intentaria algun truc deshonest perquè jo no tingués aquella esperada oportunitat. I, després del so de desenes de brindis... –acabàvem d'entrar a l'any 2008–, vaig despertar de la hipnotització dels seus imponents anells de primavera, notant-hi una mirada cínica que m'avisava que la naturalesa no m'ho posaria gens fàcil. D'ara en endavant hauria de lluitar contra el seu gen egoista, en aquest cas un gen egoista resistent i immutable al pas del temps.

"Finalment! Un rival temible! " –va exclamar ell ple d'eufòria–. Podria vèncer en l'intent i tornar a ser feliç com abans, o més aviat seria una lluita infernal fins a perdre tota l'energia que li quedava? Què podria passar?

Havia d'accelerar les seves accions o havia de retirar-se i esperar que millors moments, en el seu estat físic i mental, arribessin? No! No! Ni tan sols va pensar en les conseqüències fatals d'un possible fracàs amb ella. La decisió va ser... seguir cap endavant.

Per la seva banda, la festa va transcórrer feliçment i la multitud va estar encantada per les noves amistats sorgides; l'únic que no semblava estar tan a gust era l'Emilio de los Montes, perquè la majoria de les dones eren d'una certa edat, i ell pensava que el que era correcte era trobar dones més joves.

Ningú no ho sabia, però l'Emilio estava enamorat de l'Olímpia d'Aguilera, una dona de vint i set anys, de fràgil bellesa i també d'ulls verds. Ella, igual que l'Emilio, pertanyia a una de les famílies nobles que més terres tenia a Granada. Sens dubte, el seu interès per aquella jove no era convencional, ja que en realitat es tractava d'una relació d'amor que es va gestar en la imaginació d'un nen –per culpa de les seves famílies– i que va acabar amb l'obsessió d'un adult. Més endavant, en fer-me amic de l'Olímpia, sabria, per sorpresa meva, quines eren les intencions reals de l'Emilio amb ella i tot el que el seu oncle-avi li havia promès...

Però en aquest instant no importava el que opinés aquell home. La seva germana era l'epicentre del món i tot havia de ser del seu grat. Potser estava en el bon camí perquè ella es fixés en mi. No obstant això, una dona que s'ha conservat intacte durant tant de temps als impulsos de la vida, no pot ni hauria de caure en simples flirtejos rutinaris.

En aquest sentit, la Carmen havia patit molt. Al llarg dels anys se li havien acostat infinitat d'homes d'alt nivell social però amb poca destresa per a fer brollar en ella el seu interès sexual. Ningú havia trencat el seu escut protector que no li aportava cap bé, més aviat la duia a enquistar-se en el seu propi ego i infelicitat. Ningú mai no

va ser capaç de fer-li comprendre que podia estimar i ser estimada al mateix temps.

Ja sabent com era la Carmen, el meu altre jo havia de donar-li tot allò que ella considerava vital perquè un home pogués tenir la possibilitat d'apropar-se a ella. Amb tota la informació que l'Emilio m'havia donat, vaig entendre que només hi havia un camí per a ser acceptat al seu cor; havia de familiaritzar-me amb els aspectes clau i prioritaris de la seva vida. Va ser per aquest motiu que em vaig fer inseparable del seu germà. Un dia, aquell insensat, sense jo esperar-ho, em va portar a missa. L'Emilio, sense adonar-se del perill que la meva persona suposava, va ser tan babau que em va conduir on la seva família sencera, sense cap excepció, anava tots els diumenges a la tarda a celebrar la litúrgia. Allí la vaig veure, una altra vegada, imponent i lliurada a Déu, i vaig tornar a pensar que la Carmen tenia tots els valors que buscava en una dona.

La meva vida començava a tenir sentit i em sentia amb forces suficients, malgrat no tenir-les, per a centrar la meva atenció en assumptes d'interès professional. Per aquesta raó, mentre buscava solucions als meus dolors i com apropar-me a la Carmen, vaig fer un Màster en Gestió de la Innovació a la Universitat de Sevilla. Curiosament, en una de les assignatures vaig aprendre tot el que cal saber sobre els elements que controlen el bon funcionament d'una xarxa social. No obstant això, només si en formes part arribes a comprendre com funciona. Això és molt important per entendre com es va obrir i es va tancar aquesta història.

Les xarxes socials estan creades per al gaudi i benefici dels seus actors, així que, perquè aquests les preservin, un, el seu principal actor o director, ha de donar a cadascun d'ells el que desitja. L'aplicació dels conceptes apresos seria de vital importància per continuar veient a la Carmen.

El sopar de cap d'any va fer unir, gràcies a la meva empenta, un grup de persones que formarien part de la meva vida i de les meves il·lusions... Ells havien d'ajudar-me amb l'objectiu que m'havia marcat: tenir un sistema continuat i eficient per a poder anar coincidint amb la Carmen. Tanmateix, les trobades amb aquella gent trigarien encara algun temps a arribar. Això em va motivar a fer l'esforç d'anar a missa cada diumenge. El Catalan Hunter no era un habitual d'aquests llocs, el seu estat mental estava dirigit a coses més banals com acostar-se al sexe oposat, la seva única religió.

De petit em van educar en un entorn de valors cristians. En tenir totes les decepcions possibles que un pugui arribar a imaginar-se, aquesta part de mi va quedar oblidada fins a l'instant en que vaig conèixer la Carmen. I així, de diumenge en diumenge, m'anava guanyant la confiança d'una dona que estava més a prop de Déu que dels seus contemporanis.

Van seguir així molts diumenges fins que un dia – després de missa– la Carmen es va apropar al seu germà i li va comentar assumptes familiars. El seu gest em va donar l'oportunitat de dir-li que anàvem a prendre alguna cosa i que, si per casualitat li venia de gust, podia unir-se a nosaltres. Ella es va excusar al·legant que havia de repassar alguns expedients de la seva feina. La Carmen treballava als jutjats de Granada, a la sala civil número 1, on exercia de jutgessa substituta.

Però... havia, i també desitjava, convèncer-la...

— Carmen, oblida't per un moment de les teves obligacions. Vine a prendre alguna cosa amb nosaltres. Ja veuràs com et distreus; així mateix, hauries de considerar que avui és diumenge i no és correcte que treballis.

Ella s'ho va pensar un moment i, al final, va dir:

— Salvi, m'has convençut... Sempre ets tan persuasiu?

— No ho sé, mai m'he parat a pensar-ho –li vaig contestar. No era cert: quan tenia un objectiu el duia a terme fins l'últim detall. No acceptava una derrota sense lluita.

Aquella mateixa tarda, mentre ella es prenia amb tranquil·litat un te vermell, li vaig comentar que seria fantàstic poder repetir el sopar de cap d'any. Després de dir-li, va somriure i em va respondre amb un rotund sí. A partir d'aquell dia vàrem començar a sortir amb el seu grup d'amigues. Les trobades resultaven una magnífica oportunitat perquè s'adonés que era un home amb sentit de l'humor, de veritables i nobles sentiments i amb una visió del món diferent als homes que ella havia conegut fins aleshores...

Així van passar alguns mesos, mesos d'entrega total a la Carmen; hi va haver temps per a tot: sopars, tertúlies, excursions, concerts... fins que un dia vaig notar que se sentia atreta per mi. Era la reacció que esperava des de feia molt de temps i ara havia arribat l'hora de fer un pas més endavant...

Sense pensar que em podria cremar en aquesta aventura, un dia de principis d'agost de 2008, vaig decidir trucar-la. El seu telèfon va sonar i sonar, fins que en el sisè *ring*, quan ja estava a punt de penjar i de retirar-me a temps, ella va respondre.

— Hola, Carmen. Et truco per saber si t'agradaria anar a un concert de música clàssica que es fa als jardins de l'Alhambra.

— Quin dia és? –em va preguntar.

— Aquest diumenge a les set de la tarda. En el programa s'anuncia que l'Orquestra de Cambra de Munic oferirà peces de Bach, Wagner i d'un compositor sorpresa.

— Salvi, per què vols que t'acompanyi?

Quina classe de pregunta era aquesta? Només de sentir-la vaig voler desistir de continuar amb la meva

absurda idea. No obstant això, alguna cosa em va retenir...

— Bé, ja saps... aprecio la teva companyia i em faria molta il·lusió que vinguessis amb mi. A més, sé per la Susana –una de les seves amigues– que t'agrada la música clàssica.

— Sí, i la veritat és que el concert pinta bé. Accepto de bon grat. Series tan amable de recollir-me a dos quarts de sis de la tarda?

— I tant que sí –vaig respondre. I vaig penjar ràpid, sense donar-li temps per a res més, assegurant-me d'aquesta manera que no es faria enrere.

La cita esperada es feia realitat. El seu gen egoista i el seu entorn no ho posarien gens fàcil...

I la tarda del diumenge va arribar. Amb presses i il·lusió vaig anar-la a buscar a la casa de camp dels seus pares. La Carmen, com sempre, feia tard en la nostra cita i l'hora del concert se'ns tirava al damunt perillosament.

Va aparèixer. I vàrem començar a conèixer-nos...

Ja des del primer dia que la vaig veure, vaig intuir que la Carmen posseïa un do especial per a alterar les meves emocions en un sentit o un altre. Essent això de tal manera que, de camí al concert, el primer que va fer va ser preguntar-me per la Laura[*]. Ella volia saber com havia estat la meva relació i per què no havia funcionat.

— Llavors en què quedem? Què va significar per a tu? Li vas ser fidel o flirtejaves amb altres?

No em podia creure el que sentia. Sens dubte, la tarda havia començat molt malament per a mi.

— Bé, és que és una mica complicat; l'amor no és un inici o un final a seques. Hi ha molts revolts, interrupcions... el que creus amor, després esdevé una altra cosa, canvia com el temps.

[*] Personatge que apareix en el primer llibre.

Com excusar-se d'una cosa així davant d'una persona que es conserva verge en tots els sentits? Era impossible que ella pogués trobar cap sentit lògic a les meves paraules.

— El veritable amor no és així... –m'alliçonava i se'n reia de mi per ser frívol en assumptes del cor...

— Si, tens raó, cadascú ho viu de manera diferent, tot i que, normalment, evoluciona amb l'edat...

Ja no sabia què més dir. Amb les seves preguntes, va aconseguir posar-me tan nerviós que al final vàrem arribar mitja hora tard al concert.

Veient com anaven les coses, aquella mateixa nit el Catalan Hunter havia d'haver abandonat la idea de tornar a sortir amb ella però, per descomptat, les seves ànsies de superació van fer que la valentia mostrada per la Carmen no fos considerada com un alarmant signe de batalla impossible... I va començar una estranya relació...

Durant els mesos següents vaig sortir amb la Carmen. En realitat... amb ella i amb algú més... El vincle entre germans era tan fort que, quan quedava sol amb la Carmen, alguns cops també havia de comptar amb l'Emilio. La situació era insuportable per a mi, però tot i això vaig buscar la part romàntica i ho vaig acceptar.

Aquesta relació em feia perdre la poca energia que em quedava. L'anar i venir de la meva malaltia colpejava durament en la meva vida, i em convertia –sense ser-ne conscient– en un ésser impossible per a mi i pels meus més propers. Per això, més sonat i perillós que mai, la tarda del 6 octubre de 2008 va succeir el que mai hauria d'haver succeït...

Aquell dia vaig recollir a la Carmen amb la intenció de veure l'última pel·lícula d'en Woody Allen, *Vicky Cristina Barcelona*. Per sort, assumptes importants de *La Orden* van fer que no comptéssim amb el seu germà. Em sentia feliç de tenir-la asseguda al meu costat sense que ningú ens molestés. Tot d'una, la vaig mirar amb afecte i tendresa i ella va fer el mateix. I, de forma espontània, sense pensar si la meva acció podria causar-li sofriment, em vaig llançar sobre ella amb la intenció de besar-la. Em vaig adonar que ella estava tremolant i vaig comprendre que el meu gest l'havia enutjat i també que cap home abans s'havia atrevit a tant. I, en aquest instant, sentint-me culpable i miserable alhora, estranyament em vaig enamorar d'ella.

Per desgràcia, l'empenta del meu altre jo va impactar manera negativa en el seu noble ser. Per aquest motiu, a partir d'aquella nit, va començar la lliçó més cruel i despietada de totes les que vaig rebre.

El despropòsit del Catalan Hunter, la meva malaltia i la desconfiança i rebuig de la Carmen, van fer que el joc de l'amor fos distant i perillós per als dos. La relació s'afeblia sense consolidar el nostre amor; de continuar així, mai arribaríem a ser feliços. Entre tots dos es va

establir una relació cíclica d'amor-odi, de passions i traïcions, de plors i efímeres alegries, de forts jocs psicològics i d'angoixes insuportables. La Carmen no desitjava estar amb mi si no era capaç de respectar els seus límits i jo patia en no poder contenir el meu altre jo. Així doncs, havia de frenar el Catalan Hunter; si ho feia, potser la Carmen i jo podríem fondre'ns amb el dia i potser també amb la nit.

Amb aquest designi, al capvespre d'un preciós dia d'estiu, passejàvem amb la Carmen. Em sentia alegre per ser jo una altra vegada. Sense incidències, sense passions i sense ningú al meu voltant. Només en companyia de la Carmen, del cant espontani dels ocells, del perfum de les flors i de la immensitat del cel blau-vermell. Passada l'hora va sonar el seu telèfon mòbil... Qui podria ser? Qui podia espatllar aquell silenci entre dues ànimes que s'estaven reconeixent? La resposta era el seu estimadíssim germà. No m'ho podia creure... que inoportú. Amb la seva trucada, l'Emilio trencava l'harmonia que s'havia creat entre nosaltres dos i la natura...

— Carmen, per Déu, què estàs fent? T'estic esperant des de fa més de vint minuts. On ets?

— No et preocupis... ara vinc –li va contestar amb timidesa mentre em mirava serena.

— Com? te'n vas? Carmen, com pots dir-li això al teu germà, si acabem de quedar? Quina classe de persona ets? Jo he canviat els meus plans per estar amb tu. Si te'n vas, no responc de mi.

— Ho sento, Salvi, però me n'he d'anar. I no consento que em parlis així... –em va contestar una mica nerviosa, esperant alguna reacció de la meva part.

No podia comprendre el que em passava, sobretot perquè aquell dia havia estat molt considerat amb ella. L'havia respectada, només m'havia limitat a passejar i parlar amb ella, ni tan sols vaig gosar fregar la seva mà.

La Carmen no tenia motius per a actuar d'aquella manera. Em vaig tornar boig i vàrem començar a discutir.
— Porta'm a casa ara mateix! –va dir amb autoritat i enuig.
— Si vols anar-te'n, agafa el meu cotxe i vés-te'n; te'l deixo, però jo no et penso portar. Abans mort! I que sàpigues que n'estic cansat, de vosaltres dos!
De tan enfadat que estava, vaig aixecar la veu més del compte. Després dels meus crits, va replicar amb contundència que ja no volia saber res més de mi, que els meus modals no eren ni oportuns ni correctes, i que se n'anava immediatament cap a casa seva. I va agafar el camí de tornada cap a la seva destinació.

En veure-la marxar amb tanta determinació, vaig comprendre qui era en realitat aquella dona. La Carmen preferia, abans que sucumbir als meus desitjos o imposicions, tornar sola i a peu a casa. Ella no era conscient, o potser sí, que amb les seves accions i menyspreus anava afeblint un Catalan Hunter molt perillós i que també, al mateix temps, em destruïa a mi.

No vaig voler acceptar-ho i, en un moment d'ofuscació de la meva persona, vaig córrer fins a atrapar-la i, sense pensar en les terribles conseqüències que provocaria la meva esbojarrada acció, la vaig agafar i me la vaig endur sobre l'espatlla. No volia fer-li cap mal, només desitjava que tornés amb mi, que estigués al meu costat i continuéssim passejant sota la frescor dels arbres. Llavors vaig sentir uns plors que em van inundar de tristesa, la Carmen estava plorant i semblava espantada. Els seus plors van provocar un fort dolor en el meu ésser i també en el del Catalan Hunter, que s'adonava que poc tenia a veure amb aquell galant de temps enrere; amb això, es convertia en un simple espectre de la seva persona, en un titella incapaç de res que, per primer cop, cedia davant la voluntat d'una dona que encara avui ell admira. I sense voler-ho ni entendre-ho, li suplicava que el perdonés...

— Si et plau, Carmen, no ploris. Soc un brètol. És culpa meva, no hauria d'haver reaccionat així. Perdona'm, si et plau. Em causa dolor haver-te ferit.

...ella va contestar que mai ningú no l'havia humiliada tant i que desitjava trucar al seu germà perquè vingués a socórrer-la. Jo sabia que no ho faria. Llavors em va recalcar, des del més profund de la seva ànima, que mai mes tornaríem a estar junts. Tot seguit, es va afanyar a reprendre el seu camí de tornada a casa.

Pensant que la podria perdre, em vaig deixar caure i, entre llàgrimes, li vaig suplicar de nou que em perdonés. La Carmen, en veure la meva tristesa, va tornar al meu costat per consolar-me i, en gratitud, li vaig assegurar –falsament– que mai tornaria a incordiar-la, però que em permetés tornar-la a casa seva sense més.

— Accepto, si ets capaç de comportar-te com una persona normal.

Em perdonava, però alhora continuava jugant amb mi.

Quan vàrem arribar a casa seva, li vaig dir que la nostra relació havia arribat a la seva fi. Aquella tarda, el Catalan Hunter havia perdut els papers per primera vegada i ja no desitjava perdre més energia en aquella aventura impossible. Lamentablement, successos similars a aquest es repetirien fins a cinc vegades al llarg de la nostra convulsa relació. La Carmen, de forma intencionada, em feia embogir fins a uns límits poc segurs, la qual cosa podia desencadenar un enfrontament perillós entre els dos, però el meu amor per ella va fer que retingués la força i el desig del meu altre jo.

Aquelles picabaralles em van obligar a retrocedir a una posició incòmoda per a mi. A partir de llavors, la Carmen controlaria l'evolució de la meva malaltia a través de les sortides que fèiem amb les nostres amistats i utilitzaria els seus recursos femenins perquè em sentís cada vegada més atret per ella. Sense cap mena de dubte, ella jugava a "una de freda, una de calenta" amb

mestratge i ho feia perquè em tornés del tot boig per ella. Amb les seves habilitats i el meu estat, l'únic que podia passar és el que estava passant.

El final d'una etapa

La nit del següent cap d'any, amb l'excusa de celebrar l'entrada al 2009, em vaig presentar il·lusionat al sopar on trobaria tots els meus amics, també la Carmen.

Feia molt de temps que no sabíem res l'un de l'altre. Em moria per veure-la, però ja no podia distingir si era pel joc que feia amb mi o per estar enamorat d'ella de veritat.

I la història es repetiria un cop més. Un any enrere, en la última nit de 2007, la Carmen, després de vint dies sense veure'ns, em va fer notar que li interessava de veritat. La seva manera de cridar l'atenció va ser sense cap paraula i sense que ningú s'adonés que anava carregada d'astúcia femenina. I ho aconseguiria posant-se la seva millor brusa color verd –pocs mesos abans li havia comentat que el verd realçava la bellesa dels seus ulls–, pintant-se els llavis de vermell intens –ella mai es posava carmí– i mirant-me dissimuladament durant gairebé tot el sopar.

De la mateixa manera, aquella nit de cap d'any, molt cansats l'un de l'altre, tornava a jugar amb els meus sentiments utilitzant la mateixa estratègia de l'any anterior, però ho faria canviant els elements. En aquesta ocasió, a prop del pit portava una joia familiar de color verd intens en sintonia perfecta amb la seva elegància i bellesa. Aquesta vegada no portava maquillatge en els seus llavis, no... no... perquè la manifestació del seu interès, ara, no podia semblar tan clara. Tot i així, igual com va fer aquell dia, no va parar de mirar-me; ara els seus ulls reflectien l'angoixa pel temps perdut. Per aquest motiu, vaig pensar que la Carmen m'estimava i que el que desitjava en realitat era que em decidís a demanar la seva mà al seu pare. Havia de fer-ho com més aviat millor, perquè els senyals eren clars.

Però... el destí, aquesta moneda que es llança a l'aire i que un mai sap de quin costat caurà, no va voler que fos tal i com tots desitjàvem. Una infecció de sinusitis va arruïnar els meus plans. De manera urgent, vaig haver de passar per quiròfan, la qual cosa va acabar en una convalescència tràgica i eterna. En emmalaltir de nou, les intencions de rectificar els meus errors van desaparèixer, i el Catalan Hunter, tot i sabent que amb això podria perdre el poc orgull que li quedava, tornava a ser el de sempre;

es resistia a morir i insistia en les seves maneres tosques per estar amb la Carmen.

En adonar-se del despropòsit del meu altre jo, la Carmen va decidir apartar-se de mi. Em va dir que fes el meu camí i em va suplicar –mantenint el seu delicat tacte– que no la molestés més. Les seves últimes paraules varen ser: "No estic enamorada de tu i la veritat és que no m'interesses. A més, si vols una dona que estigui al teu costat, primer has de respectar-la i segon trobar una feina decent i mantenir-la."

Mentre ho deia, vaig notar en ella pena i dolor. Semblava que ho deia perquè reaccionés, perquè canviés, perquè escoltés el meu interior i tornés a ser aquell home que tots esperaven que fos. Tanmateix, la Carmen no s'adonava que les meves lesions eren gravíssimes, que el temps de recuperació podria resultar massa llarg o infinit, i que, per això, el més segur era que mai més tornaríem a estar junts. Tot i així, el seu missatge havia quedat clar: per a ser acceptat al seu cor havia de desfer-me del Catalan Hunter, recuperar-me físicament i mentalment i, sobretot, trobar una feina que no fos mileurista...

En un obrir i tancar d'ulls vaig retrocedir fins al punt de partida. Quin desastre! A partir de llavors tan sols podria veure-la una vegada al mes i sempre en grup, perquè la Carmen així ho desitjava. Era obvi que havia caigut fins al fons de les seves sorres movedisses i que poc podria fer per revertir la meva situació. Ara només em quedava intentar respectar la seva decisió i esperar alguna almoina per part d'aquella gent.

Per desgracia, aquesta situació no va durar gaire perquè aquest mateix grup que altre temps havia ballat al ritme del Catalan Hunter, va resultar ser més complex i rebel del que mai hagués imaginat. Desacords absurds i situacions ximples van portar ràpidament a la fi d'aquelles trobades, i amb això, vaig deixar de veure a la Carmen.

En el laberint

Després de la ruptura, vaig pensar que l'Emilio, bon coneixedor del que sentia per la seva germana i també del que havia patit durant aquells anys, faria un acte de noblesa a favor meu perquè jo pogués ser acceptat a les festes de societat que sovint se celebraven a la ciutat. Si accedia a fer-ho, podria sentir si la Carmen encara m'estimava. Però com em vaig témer, l'Emilio no va fer res perquè la Carmen i jo poguéssim tornar a trobar-nos en una situació neutra i còmoda per als dos. Ell semblava gaudir, amb el nostre dolor...

No podràs fugir de les teves accions

En un matí d'octubre de 2010, el destí va donar al Catalan Hunter una oportunitat per donar una lliçó al germà de la Carmen, amb la finalitat que rectifiqués la seva posició egoista. Ho podria fer gràcies a una trobada fortuïta amb l'Olímpia d'Aguilera, la seva flamant i jove pretesa. Mesos després que ell ens presentés, vaig coincidir amb ella una segona vegada. En aquesta ocasió vàrem tenir una conversa curta, afable i de certa velocitat intel·lectual. No la vaig tornar a veure fins que un dia, per casualitat, ens vàrem trobar a l'interior de la mesquita de Còrdova. L'Olímpia, igual que jo, havia estat convidada a presenciar l'acte d'inauguració que se celebrava amb motiu d'una petita restauració del seu interior. Aquella tarda, jo anava acompanyat amb dues amigues de Moscou que havia conegut a Nova York durant la meva etapa predoctoral. En un moment de distracció de les dues moscovites, vaig aprofitar per apropar-me a l'Olímpia i convidar-la a un dels esdeveniments de *la Orden*.

— T'ho passaràs d'allò més bé, allí podràs conèixer molta gent jove i divertida –li vaig dir, mentint-li lleugerament, ja que eren festes serioses i amb poca gent de la seva edat–. A més, en el passat la teva família va tenir un pes molt important a *la Orden*. Si vinguessis, seria molt ben vist per tots.

— No ho sé. Ara mateix no ho sé –va contestar enfocant la seva mirada al portaveu de l'esdeveniment.

— Bé, no passa res, ja m'ho diràs quan ho tinguis clar però, si per casualitat et decideixes a venir, seria convenient que un dia d'aquests anéssim a sopar per explicar-te com funcionen els actes protocol·laris, perquè la veritat és que no són trivials.

— Ja m'estàs espantant. Això dels protocols no va amb mi. En tot cas, envia'm un correu electrònic i, si no tinc plans, potser hi vaig.

Va contestar de manera despreocupada fent-me veure que aquells actes i gent l'importaven ben poc. Des de feia temps –fos conscient o no–, pensava que seria una tàctica encertada establir una amistat amb l'Olímpia d'Aguilera, perquè aquesta era una oportunitat per resoldre certs aspectes de la meva relació amb l'Emilio. En realitat, l'amistat amb l'Olímpia va ser pensada com un acte de bona fe i noblesa cap a l'Emilio: si aconseguia introduir

l'Olímpia en el nostre cercle, L'Emilio podria apropar-se a la seva cosina en el seu terreny, on ell brillava amb llum pròpia, sense tensions i sense presses. I sí; també és cert que la presència de l'Olímpia en aquests llocs serviria també perquè l'Emilio deixés en pau a la seva germana d'una vegada per totes.

Així ho vaig fer: vaig començar una gran amistat amb aquella joveneta. Va ser d'aquesta manera que, sense voler-ho ni pretendre-ho, vaig conèixer el perquè de tots els interessos reals de l'Emilio amb ella. Aquesta informació aniria en contra meva, perquè les intencions del Catalan Hunter eren molt diferents de les meves. Ell no s'oblidava mai de practicar els seus trucs i, en cadascuna de les nostres cites, intentava seduir-la per dur a terme el seu malvat pla. Un pla que no tenia res a veure amb mi. El seu propòsit: destruir el somni d'Emilio, un somni que va començar quan ell tenia només 10 anys.

Va ocórrer durant el bateig de l'Olímpia. Els seus oncles-avis, els marquesos de Sant Cristòbal, establerts als afores de Sevilla, van organitzar el més gran dels esdeveniments per celebrar el naixement de la seva neta. En la intimitat, després de tirar-li l'aigua beneïda a la criatura, els marquesos aprofitarien per anunciar als pares d'aquesta el seu febril desig que, en no tenir fills, l'Emilio prengués, en el moment oportú, la seva cosina com a esposa. Havia de ser d'aquesta manera perquè l'Olímpia era membre de sang de la família de la tia-àvia de tots dos, la distingida Teresa d'Azínzua, marquesa de Sant Cristòbal. La marquesa pertanyia a una de les famílies més antigues d'Espanya i era posseïdora del latifundi més extens entre Sevilla i Còrdova, unes terres curiosament veïnes amb les de l'immens latifundi del seu marit i oncle-avi de sang de l'Emilio, Jaime de Sant Cristòbal. La bellesa del seu domini territorial era l'enveja dels nobles del sud d'Espanya, i ells se sentien orgullosos d'això.

En el laberint

Així que, en ple segle XX, amb mètodes de compromís matrimonial més aviat d'una altra època, s'establia un pacte entre les dues famílies: si l'Emilio aconseguia seduir a l'Olímpia encara pura de cos i esperit, i convèncer-la perquè es casés amb ell, tots dos serien posseïdors de l'extensió de terra més gran i bella que mai s'hagi concebut a Espanya per una família sense vincles directes amb la reialesa. Si l'Emilio no ho aconseguia, hauria d'esperar alguns anys més per intentar-ho de nou, ja que el pacte tenia certes variants igual de vàlides per a aquest home de sang blava. La primera opció era l'Olímpia, perquè ella era la primera descendent directa de la marquesa, però, si es donaven més naixements femenins a la família, fossin germanes o cosines, l'Emilio podria tenir més possibilitats de complir amb el somni autoritari del seu oncle-avi, un tipus que, igual que ell, era purista i defensor de la seva estirp al màxim.

Com veieu, aquesta història d'amor es va iniciar així. Els seus protagonistes no es tornarien a trobar fins molts anys després.

La trobada entre cosins

Granada, any 2000,
vint anys més tard

Un matí de gener de 2000, moria el marquès de Sant Cristóbal després d'una llarga i dolorosa malaltia. Dos dies després de la seva mort, com era costum en la seva família, va tenir lloc una solemne cerimònia fúnebre en el seu honor, en la qual no van faltar les famílies de sempre i, amb elles, l'Olímpia.

L'Emilio, durant l'enterrament del seu oncle-avi, va tenir la sort de veure, per primera vegada, la seva cosina, que era plena de joventut i bellesa. En veure-la, es va enamorar i va creure que el moment d'apropar-se a ella i conquistar-la havia arribat. Ell pensava tenir-ho tot al seu favor; seria fàcil. No obstant això, l'Emilio ignorava per complet que l'Olímpia era el desig de molts dels nobles del sud d'Espanya i que hi havia una llista inacabable d'homes disposats a prometre-li el cel. I ho farien no només per ser qui era, sinó perquè l'Olímpia era enèrgica com el mateix llamp i perquè la seva llum feia que la felicitat despertés en aquells que tenien la sort de conèixer-la.

Després de l'enterrament, sense tenir en compte allò explicat, començaria l'assetjament de l'Emilio a l'Olímpia, exigint-li "cites per dret" en pensar que ella li pertanyia. L'única cosa que va aconseguir de l'Olímpia va ser el seu rebuig, en considerar-lo ella descortès,

mancat de simpatia i, pitjor encara, per tenir un cert aire de trist mossèn d'altres temps.

Quant més rebuig, més obsessió per ella. L'Emilio, durant anys, va viure amb un pensament malaltís per l'Olímpia. Ell pensava que, en morir la marquesa – usufructuària universal del seu marit–, l'Olímpia no podria en cap cas rebutjar-lo. Per aquesta raó, va decidir esperar tot el temps que fos necessari perquè la seva cosina canviés d'opinió.

És així com l'Emilio va acceptar mantenir-se allunyat dels seus desitjos carnals de joventut. Al principi ho va fer per l'espera que l'Olímpia va imposar, però també hi havia dues raons més que explicaven que aquest *senyorito* tingués tanta paciència: dues cosines valencianes. La Paula, de disset anys, i la Carla, de setze, filles del germà gran del pare de l'Olímpia, totes dues amb l'escaient cognom que l'acord entre famílies exigia, eren les altres opcions que els seus oncles-avis i els atzars

de la vida havien ofert a l'Emilio per arribar a assolir el seu somni...

Tot i viure aquella aventura i conèixer aquella gent tan de prop, jo mai vaig deixar de pensar en la Carmen i, estranyament, de tant en tant, les nostres vides es creuaven...

El dia de Pasqua de 2010, vaig decidir anar a missa en una església situada prop d'on ella vivia i, en travessar el carrer, la vaig veure. De sobte, una força es va apoderar de mi. Ja no tenia voluntat per controlar el meu cos i em vaig veure obligat a seguir-la per tota la ciutat. La Carmen semblava intranquil·la, mirava a banda i banda del carrer, com si busqués algú, com si li faltés alguna cosa. Potser ho feia perquè sovint l'anava a trobar sense avisar? Tanmateix, ara, potser, només potser, era ella qui em buscava a mi.

Després de recórrer la ciutat, la Carmen va entrar a l'Església de *Las Angustias*. Ràpid i sense pensar, vaig entrar-hi jo també i em vaig asseure al seu costat. Quan ho vaig fer, el seu rostre va manifestar immediatament desaprovació, cosa que va fer que reaccionés i tornés al meu estat mental normal, pensant, al mateix temps, que encara no era el moment de convèncer-la que havia canviat.

Així, colpejat per ella, em vaig quedar immòbil aguantant el seu desfavor amb dignitat i, en el moment de donar la pau, li vaig oferir la meva mà, li vaig fer dos petons i li vaig xiuxiuejar a cau d'orella: "Carmen, et desitjo Bona Pasqua". De l'emoció les meves paraules es van trencar. No era l'únic que patia. La seva mà, seca en altres ocasions, suava com mai abans ho havia fet i vaig comprendre que la meva presència no la deixava indiferent. Probablement ella encara m'estimava.

I amb aquesta tessitura, vaig decidir anar-me'n sense esperar que s'acabés la cerimònia. Quan va veure que me n'anava va fer un gest com si volgués dir-me alguna cosa, com si volgués retenir-me. Però jo ja em trobava massa lluny del seu abast. Per desgràcia, no la tornaria a veure fins uns mesos més tard.

A l'abril pluges mil

La primavera va portar una mica de felicitat per a mi. Per la seva banda, l'Olímpia se sentia còmoda amb la meva companyia i amb les amistats recents. Durant aquell temps, ens fèiem sobretot amb la noblesa de Còrdova i de Sevilla, els qui sovint organitzaven festes de societat... en aquestes, mai coincidíem amb els de Los Montes o altres gents de *la Orden* que sabien molt bé que existíem. D'aquesta manera, al final, amb l'Olímpia ens vam fer inseparables i, gràcies a això, vaig poder saber, viure i relatar aquesta història que avui explico... va ser així com em vaig assabentar de tot el ridícul que l'Emilio havia fet per apropar-s'hi. Vaig riure però també vaig sentir pena per ell.

L'esperada celebració de la noblesa se'ns va tirar al damunt. Dies abans, rebria un correu electrònic del consell de *la Orden*, que deia:

Benvolguts Confrares:

Per causes alienes a la nostra voluntat, enguany les convocatòries pel Capítol General i posterior recepció us arribaran una mica justes de temps. Per aquest motiu, ens posem en contacte amb vosaltres, a fi de comunicar-vos que el Capítol General se celebrarà, D.m, el dia 26 d'abril, dissabte, a les 16:00 hores, a la Catedral de Sevilla, seguint l'horari habitual:

- 16:00 hores: **Capítol General, segons l'ordre del dia que s'adjunta, al qual assistiran únicament i exclusivament les Dames i Cavallers Professos de la Real Orden y Confraria.*

- 17:00 hores: Santa Missa, amb la benedicció de Llaços, Creus i Bandes.

- 18:00 hores: Imposició de Llaços, Creus i Bandes a les Dames i Cavallers Neòfits de la Real Orden y Confraria, previ jurament de respectar i fer complir les seves ordenances.

Trobareu aquest horari i l'ordre del dia, així com la relació dels Neòfits i dels difunts d'aquest exercici, en el document adjunt.

La recepció tindrà lloc aquest any al palau del duc de Pandena, a les afores de Sevilla, que ens ha cedit amablement la seva propietària, Dª Eumelia de Pandena, XI duquessa de Pandena.

En uns dies rebreu als vostres domicilis la invitació amb les indicacions per arribar al palau. Amb l'esperança de veure'ns el dia 26 a Sevilla, rebeu una afectuosa salutació

del Consell.

La invitació de *la Orden* va arribar a temps amb les indicacions oportunes per anar al palau† dels ducs i també

**CAPÍTOL GENERAL*

Ordre del dia

1.º- Lectura i aprovació, en el seu cas, de l'acte de la sessió anterior.
2.º- Lectura i aprovació, en el seu cas, de la memòria annual.
3.º- Propostes del Consell: admissió de damas i cavallers; ratificació de cessaments i nomenaments de càrrecs.
4.º- Relació d'ingressos i despesses de l'exercici 2009-2010 i pressupost pel 2010-2011.
5.º- Precs i preguntes.

† No inclòs per respectar la privacitat dels ducs de Pandena.

amb la informació de la indumentària exigida per a l'ocasió.

El teló s'aixecava, la funció estava a punt de començar i nosaltres, com cada any, tornaríem a formar-ne part...

A un dia del gran esdeveniment

Sevilla, 25 d'abril de 2010

La gran festa de l'any era una realitat. Totes les famílies nobles del país es reunirien per celebrar l'arribada dels neòfits a *la Orden*; aquesta vegada, la recepció es faria al palau dels ducs de Pandena amb una prèvia Santa Missa a la Catedral de Sevilla. L'Olímpia encara no havia confirmat la seva assistència a l'esdeveniment. La vaig trucar a última hora per recordar-li que estava convidada i per subratllar-li que, si us plau, no es retardés ni un minut més en la seva decisió. Vaig aprofitar la trucada –ja que no desitjava que ella tingués sorpreses–, per dir-li que el seu cosí, en ser del Consell, era un incondicional d'aquelles trobades, així que, si no era per motius de força major, també estaria entre els convidats.

— L'Emilio també? Salvi, no m'ho diguis. Això és surrealisme pur. Ja saps que em fa molta cosa trobar-me'l. Bé, què hi farem: si hi vaig amb tu i no m'abandones, estaré encantada d'anar a la recepció –va dir-me una mica nerviosa i sorpresa pel meu comentari.

— Perfecte, ho prepararé tot.

— Salvi, seré sincera amb tu. No em ve de gust anar a la cerimònia. T'avanço que me la saltaré. Aniré directament al piscolabis. No em ve de gust coincidir amb ell tantes hores.

Era evident que l'Olímpia es reia de tot i tots, fins i tot de mi.

— No em sembla bé, penso que hauries d'anar-hi. A més, t'ho perdràs i es tracta d'una cerimònia molt bonica que només es dona un cop a l'any. Tot i així, per descomptat, estàs en el teu dret de fer el que creguis. Cadascú actua segons la seva consciència. És clar que, si em poso a la teva pell, t'entenc perfectament. Potser jo faria el mateix –vaig deixar anar amb ironia.

— Sí, sí... això ho faria fins i tot el més religiós... he, he. –I va fer un silenci–. Una cosa més; voldria, i potser ara et demano moltíssim, voldria que fessis una cosa per mi... –va dir amb dolça veu i es va quedar de nou en silenci.

— El que em diguis... –li vaig contestar, sense sospitar mai el que havia de sentir.

— El que vull... bé, el que vull, i si et plau no t'ho prenguis malament... és... que avui, quan quedis amb l'Emilio –ella ho sabia per endavant– l'avisis que demà aniré a la recepció. Ja saps, en el fons és com si fos de la família –va concloure.

La seva petició va ser un gerro d'aigua freda per a mi. Per res del món volia avisar-lo. Volia que patís un xoc emocional sense precedents; en el seu territori, amb la seva família, amb les seves amistats. Perquè s'adonés com de neci era. Així doncs, per l'afecte i l'amistat que m'unia a l'Olímpia, respectaria –sense estar-hi d'acord– els seus desitjos. Així doncs, malgrat el disgust i malestar del meu altre jo, així ho vaig fer. Aquella mateixa nit, com cada setmana, ens trobaríem amb els habituals per sopar i comentar les coses de sempre, encara que en aquesta ocasió, el lloc escollit seria un restaurant del centre de Sevilla.

Just abans d'entrar al restaurant, per amargar-li el sopar, li vaig dir a l'Emilio:

— T'haig de parlar d'un assumpte que t'incumbeix...

— Digues: de què es tracta? –em va exigir, pensant que alguna cosa estranya passava.

— Res important, només que demà aniré a la festa acompanyat de l'Olímpia d'Aguilera.

— I això? Com pot ser? –va preguntar-me amb to preocupat i clarament enutjat, perquè no en sabia res, de la nostra amistat.

— Ens hem fet bons amics amb la teva cosina. Pensava que n'estaves al corrent. Ella, per respecte a tu i a les vostres famílies, m'ha demanat que t'ho digui... encara que, si hagués estat per mi, mai no ho hauria fet, perquè, com pots imaginar-te, volia donar-te una petita sorpresa.

Després de les meves paraules va dir:

— Sempre t'has de ficar on no et demanen!

— Ara no toca discutir-ho. Entrem a sopar. Els nostres amics ens esperen, ja ho parlarem després –li vaig suggerir de manera suau. Li havia arruïnat la nit.

Durant el sopar, l'Emilio gairebé no va dir res. Van arribar les postres i per fastiguejar-lo un pèl més, vaig comentar als nostres amics que el dia següent era el gran dia i que si volien anar a la cita, havien de donar-se pressa per obtenir una invitació. Era obvi que el comentari anava dirigit a l'Emilio, ja que ell era l'únic que podia oferir invitacions especials d'última hora, però la seva passivitat i egoisme li impedien fer-ho. La meva insistència va provocar que, al final, sí que ho fes i que un d'ells fos convidat; els altres, per orgull i decència, no van voler acceptar la seva forçada invitació.

Després, l'Emilio es va quedar en silenci maleint els meus ossos i mentrestant anava pensant en algun truc dels seus que aconseguís sostreure'm una mica d'informació sobre l'Olímpia, la seva Olímpia... I així, en sortir del restaurant, va voler que l'acompanyéssim a comprovar, prop de la Catedral, uns assumptes relacionats amb l'esdeveniment del dia següent. Ell, com a home important de *la Orden*, era l'encarregat de que tot estigués a punt per a l'ocasió. Seguint les seves passes, vàrem donar un tomb al voltant del lloc on es durien a terme els actes. Aquesta inesperada excursió va durar fins que, ja esgotat per la nit i per la brillant lliçó d'història que l'Emilio ens va fer –ell sabia d'aquella ciutat més que ningú– li vaig dir:

— Ho sento, Emilio. El que expliques és molt interessant però ja no em queda més energia. Per si no te n'has adonat, ja són les dues del matí i per a mi és molt tard, és hora d'anar a dormir. Per sort, he aparcat molt a prop d'aquí.

Vaig acabar així; sense preguntar-li si volia tornar amb mi. Apropar-lo a la seva casa de Sevilla abans

d'anar-me'n cap a l'hotel no suposava cap problema per a mi però, aquella nit, no li vaig voler posar tan fàcil.

— Salvi, ho comprenc. En realitat, jo també començo a estar cansat. T'importa si vinc amb tu? –em va preguntar, mig suplicant-me que ho fes.

Pel to de la seva veu, en altres ocasions fort, tranquil i autoritari; ara nerviós, feble, i angoixat, es notava que estava impacient per saber més de l'Olímpia...

— Per descomptat... –li vaig contestar.

Jo sabia molt bé el que ell perseguia i vaig decidir seguir-li el corrent.

En arribar a casa seva, va voler que parléssim de l'Olímpia. Malgrat morir-me de son, vaig aguantar les seves preguntes gairebé fins a veure sortir el sol. Les vaig aguantar perquè el Catalan Hunter desitjava jugar amb ell i amb les seves ambicions. Sí! Ara es divertia, de la mateixa manera que s'havia divertit L'Emilio maquinant les exclusions, creient-se rei i pensant que els altres li havien de riure les gràcies per ser qui era.

Tot seguit, amb la intenció d'incrementar la intensitat del seu amor per ella, li vaig dir que m'havia sorprès la petició de l'Olímpia i que aquesta mostra d'afecte – mostrant-me seriós en explicar-li– em feia pensar que ella podia sentir alguna cosa especial per ell. En escoltar les meves paraules, l'Emilio es va enfonsar. Per l'expressió de la seva cara, es podia veure que ja s'imaginava tota una vida amb l'Olímpia. Em va fer molta gràcia que caigués un cop més en el joc del meu altre jo. Veia en mi una oportunitat per poder apropar-se a l'Olímpia i jo ho sabia, però el que ell no sabia, és que per això hauria de pagar un preu molt alt. Però quin? Més endavant li ho comunicaria, però el moment d'exposar-li encara no havia arribat.

Celebració d'ingrés a la Orden de San Pedro

Sevilla, 26 d'abril de 2010

L'endemà, en una freda però lluminosa tarda d'abril, a la Catedral de Sevilla, celebràvem el dia *De Las Gestas de Sant Pedro* –patró de la Confraria– i l'admissió anual dels neòfits a *la Orden*.

Aquesta vegada i de forma atípica, oblidant-se per complet de les seves funcions com a Vice-Conseller Magistral de *la Orden*, l'Emilio de Los Montes anava d'un lloc a un altre de la Catedral intentant esbrinar, una mica desesperat, on es trobava la seva Olímpia. Per mala sort, només toparia amb mi:

— I ella? On és?

En aquests instants de glòria, em vaig recordar d'un poema escrit per mi, *Enemic d'amor*, dedicat al dia dels enamorats a Catalunya, la Diada de Sant Jordi (23 d'abril). La nit anterior cínicament li havia recitat, en un to mig en broma mig seriosament, a aquest insensat.

Voldria ressaltar-vos que, per aquestes dates, els nobles es reuneixen també en un acte solemne a la Catedral de Gerunda, on la celebració té lloc el següent dissabte a la Diada, encara que abans es celebrava el mateix dia de Sant Jordi. Just després de la cerimònia, segueix una recepció en una casa pairal de la província.

En el laberint

En ser acceptat a *la Orden de Sant Pedro* vaig poder entrar també al Reial Estament Militar del Principat de Gerunda i Confraria de San Jordi, amb tots els seus privilegis i tradicions. Va ser per aquesta raó, i per ser català, que el poema diu així:

> *Deixeu que faci esgrima,*
> *que s'apartin àngels i dimonis,*
> *que avui és Sant Jordi,*
> *i no vull perdre rima.*
>
> *Deixeu que faci esgrima,*
> *que hi ha rival temible*
> *i ara...*
> *punxar-li el cor em toca.*

Sens dubte, el text *Enemic d'amor* va ser escrit per a ell, per al seu *moment* únic: la reunió amb els nobles, amb els seus costums, valors i pedigrís... tot allò que significa puresa i autenticitat per qui tot ho té i res, en veritat, posseeix.

Molt al meu pesar, els desitjos de l'Olímpia van apaivagar l'esplendor d'aquella poesia i d'aquell *moment*. L'escenari que el Catalan Hunter havia imaginat no s'assemblava en res al que anava passant; ell desitjava l'estocada final al zenit del seu món. Sí! així ho esperàvem... però tots dos renunciàvem al màxim dels plaers per satisfer una autèntica dama. Renunciàvem veure caure la torre més alta davant el seu arquitecte, tot i que, en el fons, pensàvem que molt aviat arribaria el dia per aconseguir-ho...

I només vaig poder deixar anar amb sarcasme:

— Ah... em vaig oblidar de dir-te que vindrà més tard.

— He, he... fent de les teves, oi? –va respondre tornant de manera immediata a les seves obligacions.

L'Emilio buscava a l'Olímpia i jo a la Carmen. Ella, per por escènica, pel que pogués sentir o pel que el Catalan Hunter pogués fer, va decidir no assistir a l'esdeveniment. L'any anterior cap de nosaltres s'havia presentat a la cita; en el meu cas per trobar-me a Porto, en el cas de la Carmen, pels motius de sempre.

Va arribar l'hora i les campanes van repicar amb nervi i vigor per a donar fe d'aquell acte. Totes les dames i tots els cavallers de *la Orden* junts per primera vegada en dècades, convertien aquell esdeveniment en el més important que hi va haver en molt de temps.

Poc després, el Capítol General començava a la capella conventual, donant un repàs detallat, tant a nivell econòmic com administratiu, de l'exercici anterior i, com

cada any, s'anomenava, en veu alta, a tots els seus membres amb les seves aristocràtiques distincions. Després del recordatori obligat, ens vam traslladar a la nau central de la Catedral formant seguici amb el següent ordre:
1. L'estendard de *la Real Orden de Sant Pedro*.
2. El Sr. Bisbe i el Sr. Conseller Magistral.
3. Srs. membres de la junta de *la Real Orden*.
4. Dames i cavallers professos.

En acabar el seguici, el Sr. Bisbe i Clergat es van dirigir a la Sagristia per revestir-se dels sagrats ornaments; tot seguit, el Sr. Conseller Magistral i els altres membres de *la Orden* van ocupar els llocs respectius a la nau central de la Catedral. A continuació, les autoritats presents i els altres convidats van fer el mateix. Les dames es van asseure a la banda esquerra mirant l'altar, els cavallers al costat dret i els neòfits darrere seu. Sempre és així per respectar la disposició d'entrada a *la Orden*. De sobte, tots ens vam aixecar. Havia començat la processó d'entrada que, sortint de la Sagristia, desfilaria per la Via Sacra en direcció al Presbiteri per a la celebració de la Santa Missa i benedicció de les insígnies dels neòfits: llaços, bandes i creus.

 I la cerimònia ens alegraria el dia per estar plena de veus precioses que ens farien comprendre millor perquè aquesta gent i jo mateix conservàvem, any rere any, aquesta tradició.

 La fi de la cerimònia va donar pas a l'entrada dels neòfits a *la Orden* amb els seus respectius juraments i vestits. Les dames, amb vestit fosc i mantellina; els cavallers, si eren militars o representaven alguna Orde, amb els seus uniformes de gala i, si per contra, no ho eren o eren nobles d'alta graduació, amb frac o jaqué, sense cap condecoració.

 Durant la cerimònia d'ingrés, les dames i els cavallers neòfits van haver d'esperar alguns minuts a peu dret al

passadís central de la Catedral, al costat dels seus padrins i padrines. Poc després, el Cavaller Fiscal va començar a cridar-los un a un, s'apropaven al Presbiteri amb els seus valedors i, després de saludar amb una inclinació de cap al Sr. Bisbe, a la representació de les autoritats i corporacions i també al Consell, responien al jurament efectuat per la Sra. Presidenta del Braç de Dames (a aquestes) o pel Sr. Conseller Magistral (als cavallers) amb la frase:

— "Sí, ho prometo, Il·lustríssima Senyora" o "Sí, ho prometo, Il·lustríssim Senyor", segons corresponia.

Després del jurament, se'ls va imposar els atributs corresponents: llaç a la dames, banda i creu als cavallers. En baixar del Presbiteri, van besar l'anell del Sr. Bisbe, i es van quedar en els primers bancs, reservats per a ells (les dames, baixant a la dreta, i els cavallers, baixant a l'esquerra). Al final de l'acte, la processó es va reprendre de nou, que, sortint per la Via Sacra i girant a l'esquerra, es va dirigir a la Girola per arribar a la Capella de *Sant Pedro* –així l'anomenaven ells–. En arribar, el Sr. Bisbe va encensar la imatge del Sant i va dirigir l'oració pròpia del dia. Immediatament després, la processó va continuar fins a la sagristia. L'ordre de sortida va ser:

1. L'estendard de *la Real Orden*.
2. L'Encenser.
3. La creu processional i ceroferaris.
4. El Sr. Bisbe i clergat.
5. El Sr. Conseller Magistral.
6. Les autoritats.
7. La junta de *la Real Orden*.
8. Dames i cavallers.
9. Altres convidats.

Allà vam venerar la Santa Creu, fent tots nosaltres una inclinació profunda cap a ella, i vàrem donar per finalitzat l'acte. Un acte, en general, executat, pausadament i solemnement com exigia la seva tradició gairebé

mil·lenària. Donava la sensació que aquella gent i jo mateix havíem fet retrocedir aquella catedral i tot Sevilla almenys cinc-cents anys enrere en el temps.

En sortir de la Catedral, ens vam reunir a la seva entrada principal per ser fidels a la tradició dels nostres avantpassats. Ens vam saludar efusivament i després vàrem anar al palau dels ducs de Pandena, que destacava pels seus finestrals gòtics i els seus lleons a l'entrada – signes d'haver-hi dormit un rei–, però... sobretot, el que més impressionava era el seu jardí: estava ple de fonts vestides amb mosaics de totes les civilitzacions que havien habitat en aquelles terres.

Mitja hora més tard va aparèixer l'Olímpia... vestida de negre-vermell amb un xal de color groc pàl·lid que li cobria l'esquena nua i la protegia de la humitat de les parets centenàries del palau. Maquillada amb una ombra verda sobre les seves parpelles, ressaltava la seva intensa mirada i jove valentia. Em vaig quedar fascinat i vaig pensar que l'interès de l'Emilio, en ser l'Olímpia tan bonica i enigmàtica, potser no estava motivat només per qüestions d'herències.

L'Emilio no parava de mirar-la.

— Salvi, si et plau, no t'allunyis de mi. No se't passi pel cap deixar-me sola –va dir l'Olímpia una mica preocupada.

— Per què ho dius? –vaig preguntar.

— Em preguntes per què? No te n'adones?! L'Emilio no em treu l'ull de sobre.

— No t'esveris; ja veuràs que aquesta vegada es comportarà. Hi ha els seus amics. No gosarà fer el ridícul.

— Sí, sí, el que tu diguis. Però, si et plau, no t'allunyis de mi –va insistir.

No li vaig fer gaire cas i poc després em vaig separar d'ella amb la intenció que l'Emilio se li apropés, al·legant-li que tenia una urgència i que en un obrir i tancar d'ulls tornaria al seu costat. L'Olímpia em va

mirar com si no em cregués. Com era d'esperar, desaparèixer de l'escenari va provocar que l'Emilio aprofités l'ocasió per acostar-s'hi i parlar-li. Tanmateix, no va funcionar, ja que ella no va voler escoltar-lo.

Deu minuts després la vaig anar a buscar perquè veiés l'interior del palau. I va passar una cosa insòlita. L'Emilio ens va seguir de manera dissimulada intentant passar desapercebut entre la gent. Quan em vaig adonar del ridícul espantós que estava fent, immediatament em vaig posar a parlar amb un amic que teníem en comú, l'Alejandro, perquè així l'Emilio pogués també apropar-se a nosaltres de forma elegant. Vaig fer amb això un altre gest noble al seu favor.

I així va esdevenir. Molt aviat l'Emilio va intervenir en la conversa demostrant la seva classe, educació i etiqueta, així com també els seus amplis coneixements sobre el palau dels Pandena. Tampoc va escatimar a ressaltar, amb orgull, que era un dels millors del país en hípica i esgrima, les seves dues aficions, de les que en va presumir molt. Això va fer que l'Olímpia es mostrés més

relaxada i còmoda amb ell. Al cap i a la fi, segur que no n'hi havia per tant...

Aprofitant que el nostre amic es retirava, vaig fer el mateix per deixar-los sols; volia donar-los una oportunitat perquè es coneguessin millor i deixessin enrere les diferències del passat. D'aquesta manera van poder parlar sense presses i tensions de moltes coses que tenien en comú. A simple vista i des de la llunyania, qualsevol podria haver afirmat que tots dos semblaven contents de tenir, per primera vegada, una conversa cordial i afable.

Mentrestant, el president de la nostra corporació es va dirigir a mi:

— Salvi, m'agradaria traslladar-te una petició que algunes persones del Consell i, sobretot, la meva família –la seva juntament amb la meva havien refundat aquella institució– m'han demanat que et faci arribar.

M'ho va fer saber subratllant el seu discurs amb tota la solemnitat per a donar fe, amb això, de la seva condició de general de l'exèrcit espanyol.

— Si et plau... –li vaig contestar amb cert grau de sorpresa, ja que en veritat poc el coneixia.

— Ens enorgulliria que fossis membre d'honor del Consell. El teu avi estaria molt orgullós que acceptessis; ja saps com d'important va ser ell per a aquesta organització. I veiem en tu el potencial per reactivar certs aspectes socials. Què et sembla?

Era cert, el meu avi matern els havia ajudat a establir relacions de fraternitat i cooperació amb els nobles de Gerunda. Ara veien en mi el seu successor. Però...

— Li puc ser franc? –li vaig preguntar amb el més gran dels respectes.

— Només faltaria, endavant –va respondre el general.

— Crec que no mereixo aquest honor. Estic segur que hi ha altres persones més apropiades per dur a terme aquesta responsabilitat. I no dubti que em sento molt

afalagat per les seves paraules i que, en realitat, m'agradaria respondre-li amb un clar i rotund sí; però no puc.

— Per què no? Què t'ho impedeix? –va preguntar preocupat mentre encenia un puro.

— Com vostè sap, la meva salut no passa per un bon moment i, com pot figurar-se, no tinc ni forces ni il·lusió per dur a terme cap responsabilitat.

Li ho deia amb la mà al cor. En aquella època era incapaç de res i el meu estat emocional era un desastre. Potser per aquesta raó la Carmen no es trobava entre els presents.

— Ho entenc. Insistirem quan estiguis recuperat... – em va contestar abraçant-me i oferint-me amb fermesa i convicció el seu ànim de militar.

— Sí, sí... llavors serà per a mi el més gran dels honors que *la Orden* i la seva família em puguin fer.

Li vaig donar la mà amb afecte i em vaig separar d'ell agraint-li la seva confiança.

Tot d'una, l'Olímpia va arribar per recriminar-me:

— Salvi, m'has deixat sola amb l'Emilio i ho has fet a posta. És que t'has begut l'enteniment?

— Sí, tens raó, però diria que us ha anat bé. M'equivoco?

— La veritat és que sí. S'ha comportat com un autèntic cavaller. Si fos sempre així, no tindria cap inconvenient a veure'l sovint –em va confessar mentre el seu somriure es dissipava per la saleta d'estar.

— Ho veus? Ara depèn d'ell que puguem coincidir més.

— Si et plau, no siguis tan aixafaguitarres...

Aviat es va fer de nit i la gent va començar a anar-se'n del palau. En la foscor dels seus jardins, ens vam quedar una estona més, l'Olímpia, l'Emilio, el General, que ens delectaria amb un relat heroic de la seva vida, i jo mateix. Va ser un dia de reconciliacions, d'actes de noblesa i

amistat, i alhora una experiència nova i saludable per a la jove Olímpia.

El que més em va sorprendre va ser que el meu altre jo no havia donat senyals de vida. Per què ho feia? Seria perquè ell volia donar-li una lliçó de vida a aquell estòlid de sang blava en un altre moment perquè aquesta fos molt més contundent?

<div align="center">*******</div>

Una trucada a primera hora del dia...

No eren ni les dotze del migdia del dia següent, que ja tenia un munt de trucades perdudes de l'Emilio. Aquest cop, l'ignoraria, si volia saber més hauria de doblegar-se. Dit i fet. Deu minuts més tard, seguint la seva obsessió d'home, em tornava a trucar...

— Hola Salvi, bé... –Va començar, sense saber gaire bé que dir–. Què et va semblar la cerimònia? T'ho vas passar bé? –va preguntar amb amabilitat.

— Sí, com sempre, sense massa novetats, no creus? –vaig respondre fredament.

— He, he... –va seguir, titubejant pel tracte que li donava–. I l'Olímpia, com es va sentir en aquests ambients? El que està clar és que per a ella tot era nou; diria fins i tot que va haver de ser una mica impactant, no creus?

— Pel que em va explicar, s'ho va passar fenomenal. Ja saps com són les dones, els agrada el *glamour* –li vaig dir amb sarcasme, ja que no coneixia ni les impressions de l'Olímpia ni si el glamour anava amb ella.

— Crec que estaria bé fer un sopar amb l'Olímpia i les seves amigues. O millor encara, amb les meves cosines; així tindries l'oportunitat de conèixer-les. Són molt boniques i ja saps que penso que en els nostres sopars cal més varietat. He, he.

Ho deia per provocar-me. L'Emilio era un linx. La seva prioritat absoluta era interaccionar al màxim amb el costat femení de la família d'Aguilera; desitjava apropar-

se còmodament i sense cap pressió a les altres dues candidates resultants del pacte entre els seus oncles-avis.

— He, he... no ho sé; no sé si a ella li vindria de gust; podria preguntar-li... –li vaig dir amb veu trencada. No podia creure el que em demanava.

— Salvi, això seria increïble! Ho deixo a les teves mans

L'Emilio tornava a exigir-me. *Again...*

— Bé, ja veurem... –vaig deixar anar amb picardia.

Tot i voler una reconciliació que resultés beneficiosa per a l'Olímpia i per a mi, aquesta vegada no li respondria inmediatament, ja que desitjava que sentís el pes del temps i que s'adonés que els altres també existíem...

— Així ho espero. Em faria molta il·lusió tornar-la a veure –va exclamar ple de goig, pensant que els sopars amb l'Olímpia i les seves cosines eren ja una realitat.

Tres setmanes després, conscient del dany que el temps d'espera li hauria causat, li vaig dir a l'Emilio sense embuts que si volia fer activitats amb l'Olímpia, havia de ser ell qui les proposés i les organitzés; i que jo, essent molt amable, m'oferiria com a intermediari, per transmetre-li-ho. Només sota aquestes simples condicions, podria tornar a veure l'Olímpia, i potser, amb una mica de sort, les seves cosines.

El Catalan Hunter alçava la veu: "Sang i guerra al traïdor! Per descomptat que no l'ajudaré en assumptes d'amor. Qui es creu que és per demanar tant després de no haver donat res?".

No obstant això, l'Emilio va ignorar la meva proposta, i per compte propi, durant els mesos següents, s'estavellaria, una i altra vegada, amb el mur de sempre. No aprenia a ser generós ni tampoc anhelava ser-ho; només desitjava agafar-se al seu vestit d'hereu ecumènic, la mida del qual li anava massa gran.

I així, mentre l'Emilio s'estavellava contra l'Olímpia, nosaltres tornàvem a Gerunda...

L'anar i venir del que és diví

Una suma de circumstàncies va fer que aviat veiés com es dibuixava el meu destí. La meva arxiconeguda desgràcia –patir d'amor–, la meva eterna convalescència –a causa de les operacions sofertes al llarg d'aquells anys–, i una altra infecció no detectada en el maxil·lar dret van induir un canvi molt estrany en el meu ésser.

Aquell canvi afectava profundament la meva sensibilitat: podia percebre emocions, sentiments, la bellesa inherent dels llocs i molt més... però el més increïble era que aquelles percepcions les podia transcriure sense dificultat en poesia. La poesia creixia en mi com ho fan els bolets als boscos a la tardor; sense avisar, de cop, a velocitat trepidant. Res podia fer per frenar-la.

Va ser així com, refugiat a les platges del nord de Gerunda –on tot sovint retornava per retrobar-me amb mi mateix– vaig escriure els versos més tristos i bells, sota la mirada de les ancianes estrelles, que renunciaven a morir per observar com es despullava la meva ànima; com la meva essència, dominada per la divinitat, podia ara, transformar l'intangible i inexplicable en dolços versos d'amor. Em vaig adonar que una part de mi; la més sensible, la més tràgica, la infectada d'amor, donava vida, en un segle XXI destronat d'esperit, a un estil nou en poesia: la poesia neoromàntica, perquè el meu esperit romàntic i turmentat, guiat per allò ignot, era l'antena perfecta per a percebre-la, assimilar-la i transformar-la en contemporanis versos, versos capaços de captivar els meus semblants i estimular així un canvi a favor del que és diví.

Havia tocat fons. D'ara endavant estaria acompanyat del constant sofriment de la meva ànima. Ara hauria de seguir les pautes marcades del meu insòlit destí; hauria de seguir recòndites pistes que directament em conduirien a una ferma comunió amb la poesia. Quins serien aquests senyals tan misteriosos? Per què anaven cavant en la meva ànima turmentada? Per què tots aquests vincles amb les coses etèries? Aviat, molt aviat, ho sabria...

No obstant això, a l'altra banda, allà on ningú existeix, on només habita el xiuxiueig d'allò tenebrós, s'hi trobava el meu altre jo, despertant del seu malson: la Carmen. A partir de llavors, el Catalan Hunter va veure en la poesia el seu millor aliat, el millor dels dons que un casanova

pugui tenir. La seva transformació va ser total: les seves paraules es contagiaren amb la poderosa gràcia del poeta. Com fer-les servir? com destil·lar-les per a obtenir-ne el xarop més efectiu contra el rebuig d'alguna jove pertorbada o d'alguna dama ardent de desig? Ningú podria resistir-se al seu atac verbal; sens dubte, un mag, un bruixot, un senyor de la paraula, podria, amb un lleu anar i venir del seu art, trobar la combinació perfecta per dur-lo al zenit del seu innoble ésser i trobar així el canal de llum que obre les portes més tancades, que desxifra els enigmes més complexos, que troba la peça clau del més difícil dels puzles; que dona solució ràpida al rebuscat jeroglífic del joc de l'amor.

Els seus versos engalipadors portaven tota la força del dimoni, tota la seva força. En poc temps podia portar qualsevol dona al seu territori. I ho feia per apaivagar les pors del passat que, dia rere dia, em convertien en una cosa indesitjable. Indesitjable perquè els seus actes s'escapaven de tota regla, de tot joc honest, i anaven més enllà dels límits marcats per la cultura, les tradicions i l'honor de les meves nobles famílies mil·lenàries. Des de feia molts segles hi havia codis familiars que no es podien saltar. Tanmateix, el Catalan Hunter se n'havia burlat. L'avorria tot allò embassat en un sistema, en un marc o delimitat per absurdes regles que li impedien sentir-se lliure i frívol com ell desitjava.

Jo ho sabia, però res podia fer per evitar-ho. El vincle entre tots dos encara era massa fort. El costat fosc del meu altre jo dominava sempre els jocs de la perversió i de l'amor. Fes el que fes per frenar-lo, es convertia en una batalla perduda. La meva posició era la mateixa que la d'un ratolí en mans d'un gat salvatge.

En temes d'amor, el Catalan Hunter era el casanova viu, més perillós de Vil-amor. Així com un lleopard agafa el tiberi i el duu a dalt de l'arbre per gaudir-ne amb tranquil·litat o com un aràcnid que amaga la seva presa,

caiguda a la seva xarxa, en milions de fils de seda, per després devorar-la amb tot l'afecte possible. De la mateixa manera ho feia el meu altre jo amb tota fèmina. Ho feia de manera ancestral, primitiva i sense tenir en compte les conseqüències externes i internes d'aquelles ànimes afectades pel seu innat desig. Res, ho dic, res, podria fer front a aquest impuls embriagador del meu altre jo.

Seria capaç de solucionar les nostres diferències? Podria el temps, els fets i la força de l'amor despertar-me d'aquell horror i separar-me d'aquest monstre?

L'amistat amb l'Olímpia d'Aguilera

Granada, tardor de 2010

Els mesos anaven passant amb normalitat, fins que un dia de finals de setembre, sense buscar-ho, vaig tornar a coincidir amb la Carmen. La vaig veure de lluny i vaig anar a trobar-la com si d'una casualitat es tractés, intentant mostrar-me fort i ferm, perquè ella s'adonés que estava canviant...
— Carmen, com estàs? –vaig preguntar.
— Estic bé, intentant comprar una mica de roba. I a tu, com et va? –va respondre ella amb timidesa.
— Estic una mica millor. Bastant recuperat. Amb esperança. L'última operació em va produir unes lesions que els metges han trigat molt a detectar. Aquestes afecten al meu cervell i em causen desorientació. Crec que en uns mesos estaré ja molt bé –no era cert, perquè trigaria molt temps a recuperar-me.
La Carme, amb ulls de justícia, reivindicava que no s'havia apartat de mi sense un motiu clar.
— M'alegro que estiguis millor.
— Gràcies. Però, digues: com és que et trobo a aquestes hores? No hauries de ser a la feina? –li vaig preguntar com si res hagués existit entre nosaltres dos.
I la Carmen va callar. La meva pregunta l'havia molestada.

— Què passa? –vaig voler saber, sospitant que alguna cosa no anava bé.

— He perdut la feina per la crisi que hi ha al país – va respondre amb el cap cot.

— No t'amoïnis. Crec que hauries d'agafar aquesta oportunitat per descansar i tenir més temps lliure per a tu. T'ho mereixes –vaig dir-li mentre li besava les galtes, ja retirant-me del seu costat.

Vaig aprofitar per ferir-la una miqueta; si estava sola i sense feina, potser podria pensar un xic en mi.

Abans d'anar-me'n, vaig notar nostàlgia i tristesa en els seus ulls. M'estimava de debò? No ho sabia del tot. Estranyament, poc després d'aquella trobada, l'amistat amb l'Olímpia es va consolidar. Per això, molt sovint, ella m'acompanyava allà on la poesia ens citava: pobles, festes, barbacoes o, més ben dit, llocs plens de gent interessada en escoltar-nos. Així van passar dies, setmanes, mesos; fins que un bon dia, l'Emilio de los Montes va tornar a trucar-me per saber de l'Olímpia. Després de les seves incòmodes preguntes, li vaig respondre, sense pensar bé i titubejant, que en breu me n'anava a Portugal per comprar uns medicaments que només es podien trobar a Lisboa.

El que li vaig dir no va ser del seu grat i de seguida va penjar. Dos minuts després, tornava a trucar:

— Te'n vas a Portugal amb l'Olímpia, oi?

Sospitava bé, i és que, per la meva resposta i to de veu, era obvi que jo amagava alguna cosa...

— El que faig amb la meva vida privada no és assumpte teu –li vaig respondre de mala manera.

— Això vol dir que sí! –va dir cridant-me–... No vaig creure els rumors, però ara sí que els crec; segur que tot el dia la passeges, cosa que em molesta moltíssim, en saber tu de sobres que ella és del meu interès. Estàs jugant a tres bandes: amb mi, amb la Carmen i amb

l'Olímpia. És que t'has tornat boig de veritat? Què pretens, amb els teus jocs?

L'Emilio deia el que deia perquè el dia de Sant Valentí jo havia enviat unes flors a la Carmen, agraint-li el suport que m'havia donat ja que, malgrat les nostres diferències, ella sempre havia estat amable amb mi. Tanmateix, l'Emilio va pensar que les meves intencions amb ella eren unes altres...

— Pensa el que vulguis, m'és igual! –vaig dir malhumorat.

La meva fredor va provocar que es fes enrere...

— Bé, bé... no t'enfadis. Ja tindrem temps de parlar-ho amb més detall –va replicar de manera immediata per intentar arreglar que ell havia traspassat amb escreix el llindar de confiança permès.

En realitat, l'Emilio no volia trencar la nostra amistat, ja que encara tenia esperances que l'ajudés amb la seva cosina. El seu canvi va fer que tornés a ser amable amb ell...

— A més, no sé per què et queixes! La setmana que ve tornaràs a veure-la. L'he convidada a la recepció que dona l'Esperança, i crec que tu també hi seràs, no?

— Sí, és clar... jo també hi seré –va contestar amb aires d'importància

— Emilio... pensa que hauries de veure aquest acte com una cosa positiva cap a tu i, per contra, em tractes com si fos un malfactor. És insultant, sobretot perquè saps la meva història amb la Carmen.

L'Emilio sabia millor que cap altre que estimava la seva germana; ho sabia per la infinitat de vegades que havíem passejat junts; ho sabia perquè li havia explicat quant l'estimava i com d'afligit em trobava per no estar amb ella, però ho sabia especialment, perquè la seva germana, d'amagat de tots, plorava per no poder compartir de nou aquells efímers i bells moments que havien quedat lluny de les nostres vides. La Carmen se'n

recordava, se'n recordava perquè resulta impossible oblidar el so enèrgic d'uns cors de foc bategant amb força. Tot això, l'Emilio ho sabia, perquè amb les seves accions i menyspreus havia encès al meu altre jo, que ara estava disposat a llevar-li el que ell més desitjava: l'Olímpia. Per a la seva desgràcia i també per a la meva, el Catalan Hunter l'acusava de tots els seus problemes amb la Carmen i, per aquest motiu, volia castigar-lo durament.

L'Emilio ja no va dir res més. A partir de llavors, es va limitar a esperar que el dia del retrobament amb l'Olímpia arribés. Buscava, sense merèixer-ho, una altra oportunitat que molt aviat tindria...

El món artístic es revela davant nostre...

Mentre l'Emilio esperava el miracle, l'Olímpia i jo vivíem la vida intensament, anant d'un lloc a un altre sense parar. I gràcies al magnetisme del tots dos, aviat vàrem aconseguir envoltar-nos de gent de talent que ens obria camins del tot desconeguts per nosaltres. Entre ells hi havia en Joan Buixart, pianista de somnis i cels, creador de màgiques peces que feien renéixer les nostres vides. En Joan dirigia la fundació del seu pare, un dels millors artistes catalans del segle XX i, per això, s'havia convertit en una persona molt influent en el món de l'art. Més endavant, la seva influència m'ajudaria a entrar a la clandestina societat artística gerundina. Entre els nous amics, també hi era l'Àngela de Mariàngela, comtessa Palffin von Ardot, a la qual vaig conèixer a Mallorca, gràcies a Rafael de Urbini, IV comte de Bondimini, d'origen italià però establert a Còrdova. Com que no podia ser d'una altra manera, coneixia a en Bruno, qui li havia donat referències de mi. Tampoc puc deixar d'anomenar al meu amic basc, Ivan Ollernabal, metge i poeta de prestigi internacional, ben relacionat amb literats de mig món. Gràcies a la seva oberta generositat, vam poder gaudir al costat de l'Olímpia d'alguns dies de descans a l'illa de Mallorca.

Tots ells van influir d'una manera o d'una altra en la meva vida. Va ser una combinació perfecta de caramboles que al final em portarien a virar el meu vaixell cap als mars de l'art i la creació. La persona que

més va influir en aquesta metamorfosi va ser la comtessa Palffin von Ardot. Segurament per la seva condició, ja que era neta de marquesos amb distinció de *Grande de España* i estava emparentada amb les famílies nobles més importants d'Alemanya i Anglaterra, algunes d'elles amb vincles directes amb la reialesa, els seus palaus i castells eren l'enveja de l'aristocràcia europea, en especial el seu castell neoromàntic –almenys per a mi–, ubicat a l'epicentre del *Mare Nostrum* català, al poble de Capmany de Mar, el nom del qual era Santa Romina.

El castell era conegut sobretot pels seus concerts estiuencs del Festival de Música Internacional celebrat en seu fabulós pati d'armes, un dels llocs més idonis del planeta per a escoltar els clàssics en directe. Santa Romina, en un passat no gaire llunyà, havia estat, durant alguns decennis, el lloc escollit per l'alta societat europea, que era atreta allí com per art de màgia, com si al castell hi hagués imants disposats amb la intenció única de captivar gent amb diners, títols i/o talent.

La bellesa dels seus centenaris murs i de les seves imponents torres era una altra de les raons per assistir a aquests esdeveniments o reunions; tanmateix, *l'alma mater* i veritable talismà d'aquell lloc, encara avui present en l'aura del castell, era, sense cap mena de dubte, el seu generós amfitrió: Ignasi de Mariàngela; últim comte von Ardot, artista de talla gegant –les seves aquarel·les i acrílics es troben dispersats pels 5 continents– i impulsor d'incomptables cites culturals en el seu magnífic castell. Gràcies al seu tarannà i sobretot a la seva passió per la música, la poesia i la pintura, aquestes gruixudes parets van acollir les veus dels millors artistes del moment; Dalí, Picasso, Falla, Lorca, Hemingway, Gaudí, Maragall, Capmany... i aquests eren escoltats pels Habsburg, els Alba, els Kennedy... En fi, tota la classe política, militar i aristòcrata del moment, a l'avantguarda dels homes universals del sentiment.

Durant aquesta època, la comtessa Palffin von Ardot, aleshores una noieta en l'epicentre d'una Espanya cultural que ja es recuperava del seu tràgic dualisme, experimenta quelcom inaudit, quelcom irrepetible, només a l'abast d'aquells que van ser elegits i acariciats per les immortals mans dels déus. Aquesta noieta de classe alta experimenta en la seva pell la difusió única del coneixement de tot un segle. Durant més de vint anys, té la fortuna d'escoltar els genis artístics, polítics i socials del moment. Al principi ella ho fa inconscientment, però al llarg dels anys, aprèn a quedar-se, de les flors, el més deliciós dels nèctars.

Així, quan anys més tard li toca a ella reactivar tot l'art pel qual s'havia desviscut el seu pare, ho fa amb lluminositat i confiança. El seu escut intel·lectual no té límits; està protegida per forces superiors i per això fa que Santa Romina torni a ser el centre del món. El castell de Santa Romina, gràcies a von Ardot, tornava a canalitzar, a finals del segle XX i principis del segle XXI, tota la flor i nata de la societat del moment: polítics, artistes, banquers... i, sobretot, intel·lectuals molt influents que estimaven l'art i la poesia. Més endavant, aquest cercle poderós seria clau per a mi i també per als assumptes obscurs del meu altre jo...

La trobada amb von Ardot

Principis d'agost de 2010

Uns dies de descans a l'illa de Mallorca em van permetre complir la promesa que li vaig fer al comte de Bondimini de visitar la seva estimada amiga, la comtessa von Ardot, en el seu bonic però atrotinat palau.

Va esdevenir de la següent manera: Rafael de Urbini, després de l'avanç del projecte Catalan Hunter i de la publicació a la seva revista digital d'algunes de les meves poesies, va pensar que el més encertat era que la comtessa i jo ens coneguéssim bé. Per aquest motiu, li enviaria aquesta carta:

Estimada amiga,

T'escric per parlar-te d'algú que crec que pot ser del teu interès. Es tracta d'un artista català que es fa dir Catalan Hunter; si bé, familiarment, prefereix que li diguin Salvi. Aquest artista sembla que usa amb mestratge aquesta exquisida sensibilitat d'home de món per escriure poesia.

Pel que he pogut entendre de les nostres xerrades i des del meu punt de vista, encara que a tu et deixo aquesta responsabilitat, poesia i art són per a ell dues formes d'expressar els mateixos sentiments i conceptes. També crec que busca alguna cosa més, però no concebo què pot ser...

T'agrairia de cor que l'escoltessis amb atenció. Porta alguna cosa vital dins d'ell.

El teu amic, Rafael.

El gest d'en Rafael va tenir una resposta immediata... Dies després de rebre una carta d'invitació segellada amb l'escut Palffin von Ardot, vaig decidir anar a l'amable cita. I al casc antic de Palma, ja molt a prop de la seva residència, vaig voler fer un tomb pels seus carrers abans de la nostra trobada.

Aquell lloc estava encantat: fos on fos, mirés on mirés, allí només hi havia art, bellesa i sensibilitat. Allí convergien totes les cultures amb comprensions artístiques diferents que, al llarg dels segles, havien trobat una simbiosi perfecta en els seus estils tan llunyans, tan distants. Era una combinació mosaica gairebé perfecta, com si es tractés d'una flor híbrida que expressa la seva bellesa en pètals multicolor.

Aquell art, intrèpid i immutable en essència, es manifestava en les vides dels illencs al compàs perfecte i en submisa sintonia amb el seu temps contemporani...

Em vaig quedar sorprès pel que veien els meus ulls i, durant aquest desconcert, de sobte va succeir quelcom inaudit; en aquests estrets carrerons, acariciant la seva antiquíssima i delicada arquitectura i enlluernat per la seva bellesa, vaig tenir una resplendor, un inquietant resplendor. En altres ocasions, i de la mateixa manera, quelcom semblant també havia colpejat la meva persona. Vull pensar que en aquests instants, el meu cos i la meva ànima van estar castigats per l'estrany síndrome de Stendhal. De cop, vaig sentir un canvi al meu pols seguit d'una opressió insuportable al cos. Afeblit i marejat, vaig veure com la bellesa d'aquell lloc anava desapareixent de la meva realitat. I arrossegant-me pels murs, semblant posseït per greus mals, vaig tenir una canalització forana que em portaria, de manera instantània i miraculosa, a transcriure les sensacions percebudes en poesia:

A tu

Essent qui no vull ser.
Vivint forçat
en l'oblit i la foscor,
m'agafo
a senyals de llums
que vénen i se'n van.
I prenc,
malgrat l'endimoniada voluntat,
el millor dels camins.
Camins...
que em porten a tu.

Després d'escriure-la em vaig desmaiar per despertar, ràpidament i sense cap símptoma, de la hipnotització del meu esperit. Vaig tornar a la realitat per explicar-li a la comtessa von Ardot el que m'havia succeït i també el que portàvem entre mans...

En el laberint

I així va esdevenir: durant més de tres hores vaig treure de dins allò més viu, allò més intens, aliant-me amb els sentits més explosius i encantadors del meu ésser, i vaig deixar anar paraules, paraules... Una rere l'altra, rius i mars sencers de paraules, per buscar els sentits i les equacions que porten a belles i sonores frases, amb la intenció de revifar les emocions i els sospirs perduts de la comtessa. Ella havia d'entendre la meva poesia, estimar-la, protegir-la! Havia d'ajudar-me també a crear una atmosfera allunyada d'allò frívol i superflu, on nosaltres, cada dia, ens hi recreàvem. En poc temps, havia d'entusiasmar una dama que ho havia vist tot, o gairebé tot, en matèria d'art. Havia de transformar la seva ànima amb la llum més intensa del meu esperit.

Quan ja no em quedaven forces, perquè ho havia donat tot, em vaig adonar que entre tots dos hi havia molt en comú. La comtessa patia molts dels símptomes de l'amor que durant molt temps havien colpejat la meva vida. Ella va trobar els meus poemes fascinants, es sentia identificada amb ells i va arribar a dir que jo podia ser el millor poeta neoromàntic del moment. Sens dubte, exagerava, o potser no, però li vaig seguir el corrent.

On em podria portar la seva imaginació? Podrien les seves reconfortants paraules encendre la metxa del neoromanticisme? Potser les seves influències, al costat de les del comte de Bondimini, catapultarien la meva poesia cap al món de l'art contemporani? Podríem marcar una nova època i posar la poesia, l'art i la cultura al capdavant d'allò transcendental, en un món frívol i buit? Serien, esmentades paraules –tremendes i alhora magnífiques–, sortides d'aquests bells, nobles i savis llavis, l'impuls humà necessari per a acoblar les primeres pedres del gegantí projecte artístic concebut en els somnis d'un enamorat poeta neoromàntic? Em vaig preguntar llavors si jo, amb l'ajuda dels meus cosins llunyans –els artistes–, podria decorar el meu nucli neoromàntic amb

totes les formes d'art possible... Era possible convertir la poesia en espores i

molt, molt de temps. La comtessa no s'adonava que amb les seves paraules alimentava els somnis sense límits del meu seductor i pervers ésser. A qui podria seduir? Qui podria admirar les seves paraules, les seves frases, els seus sospirs? La pròxima víctima seria una princesa, la filla d'un ambaixador, o la neta d'un president? Ell reia sense parar i jo patia sense descans.

El Catalan Hunter es preguntava un cop i un altre qui seria la pròxima dona que cauria en les seves urpes, encara que, en fer-ho, mai s'oblidava ni de l'Olímpia, ni de l'Emilio... i tampoc de la Carmen, perquè ella el continuava ferint. Malgrat tot el temps transcorregut, mesos, potser anys, ella continuava mortificant-li la seva empobrida ànima.

Poc a poc, la comtessa ens obria pas cap a la glòria; a mi, com a poeta de somnis impossibles, i al meu altre jo, com a despietat casanova. Com era d'esperar, tot aniria molt lent, massa lent. Mentrestant, vaig tornar a Granada per enfrontar-me amb l'Emilio.

Les festes de societat de la baronessa de la Fuente

Còrdova, finals d'octubre

La baronessa Esperança de la Fuente, també membre de la confraria de Sant Pedro, era l'amfitriona de molts dels esdeveniments extraoficials de *la Orden*. La divertia que casa seva estigués plena de gent i, per això, tres o quatre vegades a l'any, organitzava petites recepcions *pels joves*, per tal d'ajudar-nos a conèixer gent d'estatus semblant. En realitat, ja no érem tan joves, perquè algun de nosaltres tenia més de quatre decennis a les seves espatlles; no obstant això, ella sempre va voler veure joventut en nosaltres. Això, la feia més jove.

Casa seva, una de les moltes que posseïa, estava situada al centre de Còrdova i era coneguda pel seu magnífic pati interior, compost d'arcades d'estil àrab, pel seu espès lligabosc estès en tota la seva superfície i també pel seu majestuós llit àrab, datat del segle XIII, on, segons la llegenda familiar, Boabdil va dormir un parell de vegades abans de plorar per Granada. La baronessa ho explicava sempre als seus hostes, era tot un clàssic oir-la any rere any.

Si bé, aquesta vegada, en aquella mansió, havia d'haver-hi vida per tot arreu. L'Esperança volia que la seva llar s'omplís per complet i que no hi faltés ningú entre els seus convidats, sobretot els joves aristòcrates de

la regió. Ens va pregar, tant a l'Emilio com a mi, que hi portéssim quants més amics millor. Ella volia que tot Andalusia es rendís a l'irrepetible gaspatxo que havia preparat per a l'ocasió.

M'ho vaig prendre seriosament i vaig aparèixer amb un munt d'amics. Entre els meus convidats, hi havia molts dels amics que l'Emilio i jo teníem en comú. Així mateix, van venir coneguts meus de Sevilla, Còrdova i Granada i, com es podria esperar, hi hauria també la dolça Olímpia, que tornaria a arribar tard a la cita.

Quan vam arribar al palau encara no hi havia ningú, només hi havia l'Emilio de los Montes, que es trobava esperant a tot el món amb aires de gran *lord* anglès. Com feia sovint, no va convidar ningú, però això no va ser el més greu... L'Emilio es va apropar a mi i em va recriminar:

— Què fas aquí amb aquesta gent? Això no ho pots fer. Aquest és el meu territori, no ho comprens?

M'ho va dir agafant-me pel braç amb desafiament sense que ningú se n'adonés, mentre els altres saludaven la baronessa. El vaig ignorar i vaig continuar gaudint de la recepció...

Quan va aparèixer l'Olímpia, van canviar les coses. A l'Emilio ja tot li era igual. S'oblidava del seu orgull de noble i enfocava la nit a plaers primitius. Ara només importava la seva cosina llunyana.

Ulls de primavera, pluja de desig... així es va sentir el Catalan Hunter en creuar mirades amb aquella noieta de sang blava.

— Em posa molt nerviosa, Déu! –es va lamentar l'Olímpia.

— Ja es calmarà. Tingues paciència –li vaig dir per animar-la i perquè volia que continués a la festa.

— D'acord. Però si no para, me'n vaig volant cap a casa.

— Jo diria que t'embadaleix que estigui tan pendent de tu –vaig afegir amb intenció de provocar-la.

— Com? No siguis idiota. Està obsessionat per algú que no coneix de res. Com ja saps, una obsessió imposada pels meus oncles-avis. Com em pot agradar? Com li puc d'agradar? –va replicar indignada de forma contundent.

— Els enigmes que hi ha al cor de les persones són imprevisibles. De vegades, un "no" o una fugida, significa un "sí" i una acceptació.

Deia el que deia per la Carmen. Encara l'estimava i el meu cor la recordava cada dia.

I ella va respondre:

— Sé molt bé el que hi ha en el meu cor. Mai serà com dius.

— Mai diguis mai més. Has de saber que aquests pactes matrimonials entre famílies han funcionat molt bé durant moltes generacions. El que un no entén de jove, ho entén de gran. Una família és un compromís social, una responsabilitat tremenda, com si d'una empresa es tractés. És per aquesta raó que molts ho veuen com un negoci que ha de consolidar-se i créixer per protegir els seus. Heus aquí el motiu d'aquests pactes.

— Salvi, això és molt arcaic. No em convenç. Ho entenc, però no em convenç. Jo no vull ni terres ni palaus, només desitjo trobar, si és possible i si de veritat existeix, l'amor veritable...

Era obvi que la seva joventut encara la feia ser idealista i irresponsable a la vegada, perquè la seva innocència era observada atentament i amb fredor pel meu altre jo, que l'avorria del tot el que sentia i res no podia entendre des dels laberints infinits de l'odi i la passió...

I vaig continuar dient-li...

— T'ho explico perquè potser algun dia veus alguna cosa romàntica en les seves accions. Pensa que la vida està plena de sorpreses i no voldria per res del món que un dia et sentissis culpable per no haver-ho vist a temps.

— Gràcies, ho tindré en compte. Però avui és un dia de festa, vull divertir-me –va dir, aixecant els braços amb vital alegria –i deixar de pensar en aquests temes tan avorrits i per a gent gran. Si et plau, Salvi, deixa-ho ara mateix.

— Com vulguis... –vaig respondre, no gaire convençut però pensant que havia complert amb el meu deure.

I tot seguit vaig desaparèixer del seu costat.

I algú, des del pati d'aquella estupenda casa andalusa, motivat per l'alteració de les seves pupil·les, movia fitxa. Era l'Emilio de los Montes. En un tres i no res, es va adonar que els sevillans formaven part del cercle d'amistats de la seva cosina i va fer les mil i una per fer amistat amb ells. Ho va fer explicant-los, aprofitant el llit de Boabdil, la caiguda de Granada. L'Emilio era intel·ligent i astut i, quan es limitava a lluir el seu extens coneixement d'història, podia enlluernar a qualsevol. Els nostres amics el van escoltar amb atenció i van considerar interessant el que explicava.

Tot i lluir-se i semblar algú sensat, hores més tard l'Emilio tornava a fer de les seves; tornava a perseguir l'Olímpia per tota la casa. Desitjava parlar amb ella, fos com fos, per explicar-li la seva versió de la veritat. Ella, que ja la sabia, va considerar inadequat el seu gest. Com més li explicava, més s'adonava dels seus escassos recursos. Això va provocar que l'Olímpia desitgés anar-se'n... volia allunyar-se d'ell com més aviat millor.

Quan vaig veure que tot es trencava, que tot el que jo havia pensat per a ells i també per a la Carmen i per a mi es descoloria per la seva ineptitud, vaig reaccionar. De ben segur, no se la mereixia, però tot i així, i sense oblidar els meus interessos, li vaig donar una nova oportunitat perquè pogués parlar amb ella de forma tranquil·la i, de passada, fes amistat amb els confrares sevillans. Aquest va ser el meu penúltim acte de noblesa al seu favor.

Per Déu, com reia, com notava que reia. Res el feia més feliç que veure esperançat a aquest pobre ingrat. Que inconscient! Pobre diable! No s'adonava que era un peó sense rumb en una partida sense regles. El Catalan Hunter li donava esperances de poder apropar-se a l'Olímpia, la seva reina. Però ja estava escrit que l'Emilio no podria aconseguir-ho, ni tan sols podria apropar-se el més

mínim, perquè les peces del meu costat obscur avançaven a ritme frenètic, amb un únic i clar objectiu: immobilitzar aquest peó ingenu de sang blava i emportar-se lluny, molt lluny, el seu tresor i esperança.

Poc després, la recepció va acabar i tots nosaltres, sense cap excepció, vam anar a sopar a un restaurant de la part moderna de la ciutat. A l'Emilio se'l veia feliç per compartir taula amb l'Olímpia i, perquè ella es fixés en ell, imposava el seu caràcter autoritari i intentava sense èxit, una i altra vegada, alliçonar els altres. Per la meva part, em vaig limitar a apagar les flames amb comentaris aspres durant tot el sopar. En replicar-lo fortament davant de l'Olímpia vaig poder observar odi en els seus ulls. La seva nit esperada i somiada durant tants i tants anys, s'encenia i s'apagava com un volcà en mar obert.

Acabat el sopar, ja sortint del restaurant, uns amics meus, membres de *la Orden del Santo Sepulcro de Sevilla*, ens van informar que el cap de setmana el passarien al monestir de Poblet –Tarragona– i que si el volíem visitar amb ells. Els motius de la visita eren passar uns dies de recés espiritual i presenciar la cerimònia en honor al rei Martí l'Humà.

L'Emilio va ser l'únic que va mostrar interès en visitar el rei. Si ho feia, podria reforçar la seva amistat amb els sevillans i, amb això, tenir més opcions de coincidir amb la seva cosina i poder trobar el miracle per conquistar-la.

Just quan ens van dir el seu últim adéu, l'Emilio no va trigar ni un segon a dirigir-se a l'Olímpia.

— Olímpia... en quina direcció vas? Permets que t'acompanyi a casa?

— Ets molt amable, però prefereixo anar-me'n amb en Salvi. Així hem quedat abans de sortir –va contestar l'Olímpia amb picardia.

— Llavors jo també vinc amb vosaltres i així ens n'anem de festa per la ciutat. Què us sembla? –es va

afanyar a dir l'Emilio, conscient que trigaria molt de temps a tornar-la a veure.

Després de la seva proposta, l'Olímpia em va mirar com suplicant-me que m'hi negués i vaig dir:

— Ho sento, Emilio. És que ja marxem. Aquesta nit no he dormit bé i estic molt cansat. No estic per donar gaires voltes.

— Tens raó, és hora d'anar a dormir. A mi tampoc em ve de gust sortir. Aniré amb vosaltres, si no us importa.

— Bé, si insisteixes... –vaig dir amb desaprovació.

No vaig poder dir-li que no, però abans de pujar al cotxe em vaig avançar per comentar-li a l'Olímpia que s'assegués al darrere; d'aquesta manera podria deixar-lo a ell primer i evitar així una tertúlia fins a altes hores de la matinada.

I abans d'arribar a casa seva, em vaig aturar en un semàfor i amb presses li vaig dir:

— Emilio aquesta és la teva parada. Has de baixar aquí. Avui tinc pressa i no puc parar.

En dir-li-ho, va sortir del cotxe molt enfadat i tot seguit li va preguntar a la seva cosina:

— Olímpia, vols seure davant?

— No, no, prefereixo anar darrera, m'agrada més... –va respondre sense gairebé mirar-lo.

Ella evitava així els seus petons de comiat.

— Pensava que darrere et marejaves –vaig afegir per provocar-los a tots dos.

— No és així. Només em passa quan hi ha revolts – avisant-me amb la mirada que controlés el meu sarcasme.

L'Emilio, conscient que la nit s'acabava, no va trigar a treure el seu mal geni:

— Així m'agrada, que li facis de xofer! Ets molt bo servint els altres –va deixar anar ple de ràbia.

El seu comentari va sorprendre l'Olímpia, que va posar cara de circumstàncies. Per contra, jo no li vaig fer

cas, en part perquè ja estava molt acostumat a la seva prepotència i la seva mala educació. Vaig apropar l'Olímpia a la seva residència i vaig donar la nit per acabada.

Al matí i sense esperar-ho tornava a tenir un munt de trucades perdudes de l'Emilio. No vaig voler retornar-les-hi, però finalment va aconseguir localitzar-me:

— M'ho he passat molt bé amb els teus amics –va dir eufòric.

Per uns moments, vaig pensar que l'Emilio em trucava per disculpar-se pel desafortunat comentari de la nit anterior, però era obvi que m'equivocava. Em trucava per comentar-me que els confrares sevillans li havien semblat magnífiques persones.

— Salvi, hem de coincidir més amb ells i repetir una nit com la d'ahir, no creus? –es va afanyar a preguntar.

Ho deia de cor perquè desitjava tornar a veure l'Olímpia. Jo ho podia comprendre, però ja no acceptava ni un minut més la seva falta d'empatia cap als altres.

— Si és clar, farem tot el que podrem... –vaig respondre fredament.

Aquesta vegada no va demanar sobre l'Olímpia i, quan semblava que s'acomiadava, em va preguntar:

— Salvi, què faràs al final? Aniràs a Poblet? Et recordo que fa temps que no visites la teva família i aquesta podria ser una molt bona oportunitat per a fer-ho.

— Encara no ho sé. Depèn d'un assumpte que tinc entre mans. No ho sabré fins a última hora...

— Bé, pensa-t'ho bé, però intenta venir. Jo gairebé segur que hi aniré. Convenceré un amic perquè vingui amb mi. Ah! Me n'oblidava, podries facilitar-me el telèfon d'en Tristan?

De tots els sevillans, va ser en Tristan qui va posar més èmfasi en que anéssim amb ells al monestir de Poblet, i també qui més havia gaudit de la lliçó d'història de l'Emilio...

— És clar, només faltaria. Te l'enviaré aquesta setmana per correu electrònic.

En realitat, ningú dels dos no volia posar traves a la seva intenció real de desplaçar-se. El vaig complaure, fet que no va agrair.

Un mes després, em vaig posar en contacte amb en Tristan per disculpar-me per no haver anat a Poblet amb ells.

— Salvi, no t'amoïnis. La propera vegada ja t'apuntaràs. Per cert, l'Emilio va venir a Poblet. A ell i al seu amic –un dels seus sicaris–, els va agradar molt la cerimònia. Te la vas perdre, va ser molt emotiva.

L'Emilio mai va saber si l'Olímpia aniria a Poblet i, tot i així, va decidir arriscar-se. Era increïble que un Emilio pelat com una rata –les seves propietats encara no li proporcionaven cap renda– hagués realitzat un viatge tan llarg i tan costós només per estar en recés amb el rei. Vaig pensar que devia estimar molt a l'Olímpia per mostrar-se tan desesperat.

El temps passava i, un bon dia, en el comiat de solter d'un amic, vaig coincidir una altra vegada amb l'Emilio i vaig aprofitar el moment per a preguntar-li si el rei, després de la seva visita, s'havia despertat de l'emoció. També per esbrinar si estava inclòs en la propera festa de la baronessa de la Fuente.

— He, he –amb riure forçat–, Salvi, tu sempre tan graciós –ell sabia molt bé a què em referia–. Bé, deixem les bromes. Gràcies per preguntar. És possible que hi vagi. L'Esperança em va trucar ahir per convidar-m'hi. Li vaig dir que, en principi, sí que hi aniria.

— Perfecte, allà ens veurem –vaig contestar.

— Una cosa més... –va intentar dir-me, però en aquell moment va començar a vibrar el meu telèfon.

— Ho sento Emilio, ara no puc atendre't...

En el laberint

La meva resposta no va ser del seu grat; va pensar que qui em trucava era l'Olímpia. Això va motivar que s'acomiadés de mi i d'aquella gent a la francesa.

Després de la nostra trobada, trigaria uns mesos a tornar a coincidir amb ell... però, sens dubte, en la pròxima cita, aquest home sense sang, s'adonaria de amb qui es jugava el seu honor, la seva salut i el seu futur...

Una finestra que s'obre, un somni que desperta

A principis de juny d'aquell mateix any, vaig rebre, a Granada, una carta inesperada que em faria molt feliç...

Estimat Salvi:

Guardo un molt bon record de tu, dels teus versos i del vostre original projecte.
Aviat se celebrarà el XI Festival de Música de l'era moderna al castell de Santa Romina. Aquest any el programa és molt complet, té un repartiment de gran qualitat artística.
En el sobre, t'adjunto la programació i una invitació personal perquè puguis venir a tots els concerts que vulguis.
Creiem que a casa et sentiràs molt ben acompanyat...
Si et plau, no em responguis, només et demano que em donis una sorpresa.

Atentament,

Ángela de Mariàngela,
comtessa von Ardot

Després de llegir la carta, no em vaig aturar ni un minut a pensar què havia de fer. El meu instint em deia que havia d'anar a tots els concerts possibles que hi hagués en

aquest magnífic lloc. Era inevitable pensar també en que podria ser una gran oportunitat per parlar amb gent influent i donar a conèixer la meva poesia i el projecte.

"Finalment! Portes que s'obren, finestres que no es tanquen; vents del nord m'acompanyen...", anava dient-se a sí mateix el Catalan Hunter en la seva festa particular. "Ja no hi ha obstacles ni absurdes voluntats que apaguin la meva flama. Aquesta cremarà al capdamunt de les torres del neoromanticisme. Aniré a passos gegants, recremant les cendres del meu passat. El món haurà d'agenollar-se de nou davant del meu pinzell seductor. Dibuixaré l'inimaginable. Desfaré impossibles nusos i obriré, amb l'èxtasi de la paraula, les portes més tancades i delicades... i això serà possible perquè ningú podrà resistir-se al poderós do que un dia em va traspassar, el mateix diable... A tots, a tots! Anirem a tots!", cridava amb rauxa i sense objecció.

Capmany de Mar
15 juliol 2010

La primera vegada que vaig anar al castell de Santa Romina no tenia ni la més mínima sospita del que aquelles cites amb l'art, la bellesa i la cultura de molts segles suposarien per a mi.

I així ho vaig viure:

Les indicacions per arribar a Santa Romina eren molt clares. Havíem d'arribar al centre de Capmany de Mar i seguir les torxes de flama color blanc-groguenc que anaven apareixent en diferents llocs de la ciutat. Estaven disposades d'aquesta manera per la comtessa per respectar la tradició i costums del seu estimat pare. Ens van dirigir per estrets camins de terra, on els colors de les seves flames anaven apareixent ara de color taronja. Conservaven aquest color, fins al punt més alt del cim, on

tornaven a ser de color blanc-grogrenc. Des de dalt de tot s'observava una cadena de torxes amb els colors de la insígnia del nostre poble.

Aquesta delicada manifestació, juntament amb l'acrílic gegantí *Les quatre barres de sang* situat al saló principal del castell i el seu text mig amagat *Catalunya! Catalunya! Estima'm en la nit i el dia... abraça'm amb tes barres de llum i foc. Catalunya! Catalunya! No m'oblidis... estima'm... com t'estimo jo,* gravat a la seva part inferior, ens ensenyava amb quina elegància la família Termann[*] ressaltava l'origen català d'aquests esdeveniments culturals.

Davant meu i davant del *Mare Nostrum,* s'alçava imponent el castell de Santa Romina, acompanyat de reflexos i ones de llums mediterrànies. Al portal del jardí de la casa de Mariàngela —de ferro forjat decorat artesanalment amb els símbols i escuts del seu llinatge català— hi havia una escorta privada de majordoms i vigilants que s'asseguraven de situar els convidats als seus respectius llocs, fossin aquests convidats especials de la família, invitats polítics o mers assistents al festival.

Un cop dins, un membre de la casa de Mariàngela ens donava la benvinguda a Santa Romina. Ser rebuts per ells era reconfortant, perquè de seguida et transmetien, amb la seva classe i educació, el valor d'aquells moments únics. Ho vaig agrair amb tot el meu afecte...

Les portes ens obrien pas vers un ampli camí envoltat de pins vermells que deixaven espais grans que permetien veure, entre enormes alzines, les delícies arquitectòniques de molts segles de cultura universal. El camí, alternat, en els seus costats, amb foc groc i taronja, ens portava a dalt de la cima, on vam quedar impressionats pels altíssims murs de Santa Romina.

[*] Família de la comtessa von Ardot.

En el laberint

El castell de Santa Romina era una construcció medieval del segle XII que s'havia edificat sobre la planta d'una antiga fortificació romana, que alhora havia estat fonamentat sobre les antigues penyes que durant segles havien coronat el cim de Capmany de Mar. Al llarg dels anys, el castell va patir una infinitat de canvis per reformes i ampliacions fins al seu actual estat neoromàntic. La seva façana estava plena de gàrgoles amb ales blanques ben il·luminades que ens donaven la benvinguda al castell. Semblava que ens avisaven que havíem arribat a un lloc diví.

Abans d'entrar al vestíbul del castell, hi havia un text molt antic al terra escrit en llengua catalana i gravat sobre pedra calcària d'aquell mateix lloc, l'origen del qual ningú, ni la mateixa comtessa, en sabia res. En ell es llegia:

"Clar és el somni... dins la febril primavera de llur cercles d'insomni. Clar és el somni... si amb llur cercles... em desperto del somni".

Vaig entendre de seguida el que significava trepitjar aquell missatge, ja que temps enrere havia escrit alguna cosa semblant i m'era familiar; sens dubte el castell de Santa Romina era el lloc perfecte –la història, el context i la família Termann així m'ho deien–, perquè pogués encomanar la meva transformació espiritual a tot aquell que decidís indagar sobre el nostre projecte. Les pistes eren obvies; clares, ben clares. Allà, segurament, podria trobar la solució al per què dels estranys impulsos als que la meva ànima havia estat sotmesa.

"Sí, sí, no ho veus? Són claríssimes", deia ell–. "El text és clar, claríssim. Gràcies a aquest món que s'obre, convergirà a mi tota ànima, a la que fàcilment podré prendre el seu preuat tresor. Sí, vosaltres, creients cecs en neoromanticismes absurds. Poeta entabanador! Ajuda'm amb la teva quimera impossible, ajuda'm amb l'encís de la teva fantasia; ajuda'm amb el teu amor veritable –es burlava– a posar-me la meva millor disfressa! Boig somiador, les teves pretensions fan que finalment torni a sentir-me bé".

Els responsables del festival em van indicar on anar. El meu lloc era a la part est de la bonica galeria d'arcades imperials, la qual comptava amb excel·lents vistes al pati d'armes i connectava el gran saló amb les estances de l'amfitriona. La galeria s'havia convertit en un escenari ideal per poder escoltar els clàssics al compàs dels grans músics del moment que, any rere any, delectaven els assistents amb peces de Txaikovski, Mozart, Chopin, Telemann...

Lentament i harmoniosament vaig pujar per l'escalinata del castell, en aquesta ocasió sense companyia, lloc on la comtessa von Ardot amb afecte esperava els seus convidats...

En el laberint

La Mariàngela, en adonar-se de la meva presència, es va girar cap a mi i em va dirigir unes paraules:

— Quina alegria veure't entre aquestes velles parets, moltes gràcies per venir.

— Velles però sens dubte boniques... –vaig contestar amb galanteria i cert *glamour*–... El plaer és meu... –vaig continuar, fent el gest per a besar-li la mà.

— No, si et plau, res de compliments.

La Mariàngela va evitar així la meva delicada acció i la conversa va continuar.

— T'he portat –ella desitjava que la tutegessin– un petit detall des de la meva estimada Gerunda, com a agraïment. Dins la capseta trobaràs una selecció de bombons de la pastisseria *La Xocalee*. He pensat en ella ja que a Mallorca vas dir que tant, les seves delícies, t'agradaven.

— Què em dius! Quina sorpresa tan inesperada! No puc creure que t'hagis en recordat d'aquesta feblesa meva. De veritat, moltes gràcies...

— A la teva disposició... –reforçant allò dit amb un gest de cap, que ella va agrair amb una dolça mirada.

— Moltes gràcies! –va repetir–. Ets molt bo amb mi, però no tenies perquè molestar-te...

Ho deia de cor. La Mariàngela mai convidava ningú esperant un gest o un agraïment. En certa manera, aquesta bondat la convertia en una autèntica dama.

— Si ja ho sé. Ah! Me n'oblidava. També t'he portat el meu primer llibre de poesia, signat i amb un detall que crec que t'agradarà. Espero que el gaudeixis.

Els llibres de poesia els dedicava normalment amb la meva signatura i amb un fragment poètic manuscrit en una de les pàgines escollida a l'atzar; però en aquesta ocasió von Ardot tindria un plus per la seva amable invitació: cadascuna de les pàgines del seu llibre havia estat dedicada amb detall.

— El llibre, el desitjava llegir, segur que m'encantarà... –va dir la comtessa, indicant-me amb distinció que es feia tard i que havia d'atendre als seus convidats.

La seva inquietud i els seus nervis eren normals. Sortosament, havia arribat mitja hora abans per a lliurar-li els meus insignificants regals; ara els altres anaven apareixent i ja no hi havia més temps per dedicar-se a la meva persona. I sense reprotxar-li, em vaig dirigir al meu lloc per contemplar tot el que anava passant al castell.

Un altre cop, famosos per tot arreu. Era com si uns núvols s'assentessin damunt meu perquè jo intentés acariciar-los... arribar a ells. L'apropament era... impossible? Tanmateix, un pont penjant existia entre nosaltres: la fortalesa de la paraula i l'impacte del seu significat. Havia de ser cautelós; m'havien ensenyat a no donar perles als porcs i a protegir-me amb tota cura; perquè la condició humana, altres vegades, amb la seva arrogància, ja m'havia pres anells blancs destinats a protegir la meva ànima poètica.

Aquest vegada, no cauria a les seves mans. En realitat, no ho tenia tan clar, ja que el meu altre jo, expressant-se en forma d'huracà al mig del desert, ben segur, podia debilitar les cordes d'aquest pont que s'obria irresistiblement davant nostre i, amb això, impossibilitar els meus desitjos per sempre...

Aquella nit va assistir al castell tot aquell que tingués un cert pes en els entorns polítics, artístics i aristocràtics de la societat europea dominant del moment. Així i tot, em va sorprendre que entre els assistents hi hagués un grup de dones de classe alta, amb aires intel·lectuals, que imposaven els seus punts de vista sense tenir en compte l'opositor, fos qui fos aquest. Em van fer molta gràcia, però més gràcia em van fer un any després, després de la lliçó d'humilitat que amb alguns dels meus amics poetes els vam donar en aquest mateix escenari.

En el laberint

Per la seva banda, el Catalan Hunter, com a bon caçador, anava sondejant, amb instint bàsic i màxima atenció, tota superfície humana susceptible de ser alterada per les essències de sempre.

I van despertar les veus del castell, donant-nos el primer, el segon i l'últim avís perquè ens situéssim en el nostre lloc. Després del discurs d'agraïment del seu director artístic, es donava per inaugurat el festival i començava, per a tots nosaltres, el concert de piano amb variacions de Chopin interpretades per l'hongarès Ígor Tirrunski. I així, durant una mica més d'una hora, els nostres cossos s'anirien relaxant fins a trobar l'equilibri perfecte per gaudir d'aquests deliciosos moments que ens oferia aquell increïble lloc.

La pausa de quinze minuts va arribar a la fi de la primera part. Els amfitrions ens van indicar que a la *saleta* –un magnífic saló interior que la porta del qual donava a la galeria– hi havia, per a qui ho desitgés, un refresc de *caipirinha*. Durant el descans, en el *salonet*, els convidats establien relacions i comentaven el concert mentre gaudien del seu refresc. No vaig poder evitar escoltar el que dues dones obertament xiuxiuejaven...

— Quina delícia tan divina! T'has adonat de com ha mogut les mans pel piano? Per un moment he tancat els ulls i he pensat que el ben plantat intèrpret les lliscava per la meva pell... i que encenia, amb suau tacte, el meu foc interior. He de confessar que m'he posat vermella de l'emoció... –va dir la dama col·locant-se la seva llarga cabellera cap a un costat.

— Que esbojarrada t'has posat... Sí que interpreta molt bé, i les seves variacions són originals; però no hagués imaginat mai que les seves enormes mans podrien alterar-te... Ets del que no hi ha!

— Doncs ja ho veus... Sempre descobreixo alguna cosa nova en mi –va dir recol·locant-se una altra vegada els cabells.

Molt a prop meu es trobava la Mariàngela demanant la meva presència. De nou estava enlluernada per les paraules d'en Xavier Sendrosa, el que va ser, durant algunes dècades, un dels màxim representants del govern català.

— Salvi! Salvi! Vine, si et plau... vine.. que et vull presentar en Sendrosa –va dir la comtessa amb entusiasme.

La Mariàngela, fora i dins del seu castell, es prenia totes les llicències possibles. Tractava de tu a tu, sense cap complexe, als caps d'estat i als membres de les famílies reials, ja que per títols i per condició podia fer-ho amb tota tranquil·litat.

— Bona nit... –vaig dir amb educació.

— Aquí el tenim. Estimat Sendrosa, voldria presentar-te un amic molt especial, és poeta i escriptor – va dir ella a l'expolític, coquetejant una mica.

— Si, ho recordo. M'han parlat molt bé de la teva poesia –va deixar anar amb veu imponent i aires d'importància.

— Per ara sembla que arriba a qui la llegeix. N'estic molt orgullós –vaig contestar una mica cohibit mentre em prenia la *caipirinha*.

"Orgullós? –va intervenir el Catalan Hunter–. Cretí! La teva poesia és l'arma de doble tall que controla i anestesia el foc interior de les ànimes que l'escolten. Sí, orgullós –ressaltava amb sarcasme–; ara hauries de sentir-te orgullós pel que dius, ja que és obvi que la teva ment afeblida per les teves absurdes pretensions socials i artístiques fan que fugis de tu mateix i et mostris mutilat en les teves conviccions...".

— Diuen que et fas anomenar Catalan Hunter –va comentar l'exdirigent amb certa lleugeresa.

— Sí, així és –vaig contestar després del meu últim glop.

En el laberint

— Doncs crec que ets molt valent amb aquest nom – elevant les seves gruixudes celles en dir-m'ho.

El seu comentari va motivar unes rialletes entre nosaltres sense cap mala fe per part de ningú, pensant que era possible que hi hagués ironia política.

"Valent? Valent?", es preguntava indignat el meu altre jo. "Què sabrà aquest homenet el que significa ser valent. No utilitzo aquest nom per ser valent, sinó per enganyar, un cop i un altre, amb el seu fonament i història, a alguna noieta neoromàntica. El que busco és que, en explicar l'anècdota del seu significat, aquesta només vegi l'home enamoradís i el poeta somiador, en lloc de l'aterridor abisme en què cau... Valent? Qui sou per jutjar allò incensurable si només diviseu allò visible i us oblideu de tenir en compte el seu ocult rerefons...?".

I el concert es va reprendre. Ara només importava escoltar amb atenció per poder apreciar l'exigent treball que havia acompanyat a aquell músic des de molt jovenet. Poc després, amb la ment en blanc i mig adormit, vaig sentir un aclaparador aplaudiment. Vaig obrir els ulls i vaig veure aquella gent a peu dret, aplaudint amb força i afecte el jove hongarès, a qui la Carla, neta de sang de la Mariàngela, li oferia un esplèndid ram de flors acompanyat d'un delicat gest de salutació de la seva persona. L'ovació va durar una bona estona i va ser compensada amb tres *bis* extres. Després dels *bis*, en Yegor va ser ovacionat de nou, i va donar el concert per acabat. Seguidament, tots nosaltres ens vam anar aixecant dels nostres seients mentre anàvem comentant les delícies de la nit a l'únic fill de la comtessa, Ramon Termann, i a la seva encantadora esposa, la Clàudia. La Clàudia era una dona de mitjana edat de delicada estampa, de tracte amable i d'especial bellesa, que ens seduïa a tots pel seu *savoir faire* i per les seves ajustades paraules. Per la seva banda, en Ramon era prim, ros i d'ulls blau clar. Era una

mica tímid, encara que el seu aire senyorial i la seva aura alemanya l'acompanyaven fos on fos.

El matrimoni Termann normalment es posava prop de la porta d'entrada del gran saló per indicar als seus convidats que allà tenia lloc la recepció amb aperitiu i sopar. I així, cadascun de nosaltres, un darrere l'altre, anàvem donant el nostre punt de vista a allò esdevingut al pati d'armes:

— Què t'ha semblat el concert, Salvi? –em va preguntar la Clàudia mentre mirava amb atenció el seu marit.

Durant el descans havia tingut l'oportunitat de conèixer-la una mica perquè la Mariàngela ens havia presentat...

— Per a mi, piano i artista s'han sumat en una unió perfecta. No he pogut trobar cap error en la seva

interpretació. Les peces d'aquests genis han estat transportades als nostres temps amb el màxim d'art possible. Sens dubte, cal felicitar-lo, també a vosaltres per escollir-lo, i, per descomptat, per Santa Romina... Què més es pot demanar en escoltar música?

— Que amable que ets... –I ens vam donar dos petons–. Penso el mateix. M'alegra que així ho vegis –va contestar ella atenent amb la mirada a altres convidats i obrint-me pas a la sala.

El gran saló, format a partir de tres salons enormes encadenats i en forma de bumerang, captivava no només pel seu aire romàntic, sinó també per la seva combinació d'antic i modern. El seus interiors respectaven els cànons de la vella construcció com així ho demostraven els seus tapissos, les seves armes, la seva porcellana i els seus vitralls vestits amb art. En conjunt, allí es manifestava l'exquisida sensibilitat de tots els homes i dones que van ser capaços d'omplir de sentiment i bellesa cadascuna de les seves estances. Un èxit –he de dir– a l'abast de molt pocs.

El gran saló sorprenia també pels seus canelobres de platí i per les precioses escultures, tallades en pedra, de les xemeneies, les quals atorgaven a aquesta estança una essència de grandesa. El conjunt resultava agradable, solemne i, al mateix temps, sorprenentment viu. Però encara hi havia més sorpreses. En un dels salons hi havia un piano de cua de color vermell intens decorat amb gira-sols que ressaltaven amb les seves formes i colors l'interior d'aquell lloc encantat, li donava un aspecte neo-clàssic-modern i, alhora, neoromàntic.

Els Termann havien disposat el sopar en tauletes rodones distribuïdes per tot el saló. Després d'uns minuts de salutacions i de reconeixements, va sonar la música de Boccherini i a continuació va sortir una munió de cambrers per oferir-nos beguda i més menjar. I molt famolencs perquè ja era tard –al voltant de mitjanit– vam perdre la vergonya per gaudir de les *delicatessen* que ens anaven oferint...

Entre canapè i canapè, va arribar l'hora de conèixer la Carla, l'única neta de la comtessa. Es tractava d'una doneta de vint-i-dos anys, de pell i cabell bruns, molt simpàtica, vital i de mirada intel·ligent. La seva bellesa era inusual i els seus ulls marró clar eren inquietants, ja que penetraven en l'atrevit que gosés reflectir-s'hi. Un mirall presoner de mars, cels i terres, domini visual del qual resultava impossible escapar-se.

I el Catalan Hunter va voler cridar la seva atenció…

En el laberint

— Estic sorprès de com són, de grans, aquestes xemeneies –vaig començar a parlar-li sense dir-li qui era–. Em preguntava: com ha de ser el Nadal en aquest lloc?

— Quina gràcia. Quin enginy! Ja que ho preguntes, el Nadal és molt generós. El nostre Pare Noel cada any ens porta un munt de regals –em va respondre, mentre se n'anava cap a on l'esperava el seu estimat, rient-se de mi i preguntant-se qui deuria ser.

Aquest va ser el meu primer contacte amb la Carla. No sé si per fortuna o per desgràcia, no la tornaria a veure fins l'últim dia del festival. El Catalan Hunter, amb la seva manera de fer de sempre, havia despertat ja un pèl de curiositat en ella. Segurament, aviat ens ho faria notar.

Tot d'una, el piano va sonar. Era en Yegor tocant en petit comitè pels presents, a qui en Ramon Termann li havia demanat un parell de peces per a finalitzar la nit. Això va provocar que ens agrupéssim al seu voltant, respectant, amb el nostre silenci, la seva magnífica interpretació.

En Yegor va triomfar de nou, però ja era molt tard i molts se'n van anar del castell. Tanmateix, començava el millor de la nit. A prop del piano, molt a prop, encara que no visible, hi havia una porta camuflada en art, que portava a una terrasseta ovalada, amb belles vistes al *Mare Nostrum* i als jardins del castell. Era el refugi de la comtessa. Allí havia viscut les millors nits en companyia del seu pare i dels amics d'aquest. Allí havia gaudit de les seves tertúlies sobre política, guerres, família, teatre, òpera, poesia, música, somnis...

Tants anys després, allà mateix ens trobàvem; amagats per escoltar el murmuri de les seves veus i refrescar així les seves memòries, i amb això enfortir el significat que tenia haver-ho viscut en primera persona. Qui era jo per merèixer tan distingit honor? La comtessa se sentia afortunada però alhora indefensa. Podria ella estar a l'alçada del seu pare? Sovint s'ho preguntava, però

durant els dies previs al festival ho feia sense objecció. Aquella responsabilitat la feia patir.

La terrasseta estava plena de gardènies, rosers i gessamins que configuraven un microclima ideal per a estar fent tertúlia fins a altes hores de la nit. Aquella nit, malgrat les seves pors, no seria diferent:

— Tornant a la composició artística... –va dir, avorrit ja, l'escriptor belga de Clarine després que algú comparés la situació política europea amb la dels anys anteriors a la revolució francesa– ...és important no oblidar-se de Chopin, ja que la seva transformació va ser progressiva. Igual que en Goethe i la seva psicologia i que molts altres genis en les seves arts respectives, el piano de Chopin es trobava en desenvolupament constant. Com ja sabeu, Chopin aprofitava com ningú la seva habilitat especial per combinar sons amb els pedals que oferien els innovadors pianos de la seva època, per a crear així la seva inusitada música.

— Si, cal ressaltar-ho. Chopin creava una aura de so al voltant de les seves composicions on s'entremesclaven, una vegada i una altra, les ressonàncies de les seves notes, subratllant-les, si així ho desitjava, en la textura creada –va respondre el cèlebre músic argentí Lluís Espinosa mentre feia, a peu dret i recolzat en el mur del castell, un núvol de fum amb la seva cigarreta de menta.

— Tens raó. Ho feia per donar sensualitat al seu piano. El sentiment que transmet és total. I mireu si ho aconsegueix, que en escoltar-lo sempre ens emociona... – es va afanyar a dir el poeta holandès Marco van der Sick.

— Si, t'emociona tant que acabes per plorar... No sé com ho fa però arriba al més profund per deslligar el nus del nostre esperit. Jo mateixa no puc recordar-me de les vegades que he plorat amb algunes de les seves peces –va dir la comtessa, participant en totes les converses que tenien lloc a la taula rodona de la seva terrassa.

De sobte, un so va inundar les nostres intrèpides

ànimes. Des del piano, ens arribaven algunes de les notes del compositor polonès a mans del rus Vladimnir Domov, habitual del castell, que sabia molt bé com acompanyar la comtessa en els seus discursos, encara que fos només per subratllar les seves sàvies paraules. Resultava deliciós ser-hi... digueu-me, qui no ho hauria apreciat?

— Has de reconèixer, Mariàngela, que darrere de tanta bellesa i sentiment, possiblement s'amaga el dolor de l'artista per algun desamor sofert. Crec que la seva música està impregnada de veus femenines. No ho veus així? –va preguntar en der Sick.

— Per descomptat. Algunes de les àries més distingides, interpretades per dones, van estremir el nostre compositor durant el transcurs de la seva vida i algunes cantants van arribar a embogir-lo amb les seves veus

— Però digueu-me –va continuar en der Sick–: quin bon artista no ho és? Mireu l'obsessió d'en Dalí per la Gala, o el mateix Bécquer per la seva estimada impossible o les infinites muses d'en Picasso. El poeta crea en el dolor i el bon artista pot arribar a ser el més gran dels poetes. El dolor confereix a l'artista creativitat i la creativitat, amb esforç i treball, el sostreu del dolor. Per aquesta mateixa raó, quan molts d'aquests genis no troben les seves fonts d'inspiració no suporten l'angoixa i el dolor que això causa en les seves ànimes i alguns decideixen deixar d'existir...

No vaig voler intervenir per la meva joventut i per ser un intrús per a aquells homes i dones. Era obvi que el debat tenia un gran nivell intel·lectual, i igual d'obvi era el fet que escoltar aquesta conversa podia ajudar-me a comprendre alguns canvis en mi, tant com a artista, com a persona.

La comtessa va intuir que les converses eren del meu grat i, amb certa dissimulació, em va indicar que m'acostés una mica més a ells –m'havia quedat un pèl

allunyat–. Em vaig acostar i vaig posar els meus cinc sentits a escoltar-los..

— Passa tal com ho descrius –va prosseguir en de Clarine–. Si no ho recordo malament, ja que la meva memòria a vegades em falla, el nostre irrepetible Händel va començar a perdre el control de la seva vida però, per sort, va tenir la fortuna de rebre el text prodigiós del poeta Charles Jennens. La Providència li oferiria, a partir d'aquella carta o llibret, benestar i alleujament. Ara podia de nou sentir-se feliç perquè tenia la divinitat al seu favor! El que ell percebia, el que ell, en el seu interior, escoltava, es transcrivia un altre cop en música!

— Sí, aquest va ser un cas d'èxit just a temps però, per desgràcia, a Hemingway no li van arribar els llibrets... –va comentar amb veu trista la periodista Laura Kenet, biògrafa del gran escriptor americà.

— Aquesta és una història que es repeteix en els casos de genis torturats pel dolor... Però, gràcies a Déu, no tots estan atrapats pel dolor –va intervenir en anglès Karl Hunsen, sociòleg danès.

La nit transcorria veloçment mentre gaudíem de la tertúlia d'aquelles ments brillants, saltant de l'art a la política, de la política a la ciència, de la ciència a la religió o fins i tot a la psicologia, i, per interès del meu altre jo, en algunes ocasions, també es tractaven els tèrbols assumptes de l'amor. La nit va despertar en dia i, a poc a poc, ens vam anar acomiadant.

Una nit més s'havia perdut en la meva vida. No obstant això, aquesta vegada, havia adquirit quelcom d'incalculable valor: aquella vetllada única i irrepetible obria una infinitat d'oportunitats per a mi. El lloc i la gent eren perfectes per a nosaltres i així ho havia percebut el Catalan Hunter, que, callat com un fantasma, havia analitzat meticulosament on residien els punts més febles d'aquelles ànimes sensibles; el seu atac seria mortífer.

A causa de les ànsies de conquesta del meu dimoni i

també pel fet que el festival se celebrava durant els mesos de juliol i agost, vaig haver de replantejar la meva estada a Gerunda i vaig optar per llogar una caseta amb vistes a Cala Jovella, Vil-amor, que em va permetre trobar la tranquil·litat i l'atmosfera ideal per a escriure alguns dels meus poemes i al mateix temps gaudir del llarg i càlid estiu.

Alternant dies de sol i platja en el meu estimat Vil-amor vaig poder quedar novament meravellat de les delícies d'un món de somni ja que, per alguna raó que jo desconeixia, se m'havia concedit la gràcia de ser un més en aquestes recepcions amb l'art, la cultura i la societat del moment.

Cada tres dies es donava un nou concert en aquell lloc encantat, màgic i pertorbador. Tot era igual. Percebia la mateixa fantasia i tenia les mateixes sensacions i els mateixos estímuls que, sense descans, m'havien alterat durant el primer dia. Tanmateix, els rostres, les ments, els pensaments i els interessos socials que formaven part d'aquell escenari canviaven totalment. L'únic que es mantenia intacte en el castell era la comtessa, la seva família, els servents i, per descomptat, aquesta vegada, jo mateix: allí present, com si fos ja un més d'ells.

Cada dia era una sorpresa. Famosos i més famosos, el món en un castell. Tot el *glamour* de la societat europea s'hi passejava, compartint, transmetent i sorprenent-nos amb la seva visió i talent. I això succeïa a cada racó del castell sota l'atenta mirada del meu altre jo.

Els dies van córrer igual com corre el foc impulsat per la tramuntana. I després d'omplir-nos de Mozart, de Paganini, de Debussy i dels fabulosos valsos dels Strauss i de molts altres, vaig ser testimoni o còmplice directe, de com aquella societat de classe alta es desenvolupava en el seu millor ambient. Els Termann sorprenien, sobretot, per fer fàcil allò difícil o impossible: aconseguien atraure a la seva llar l'art i la cultura en el seu estat més espontani,

potser perquè el seu castell i la seva posició social donaven l'energia per a aconseguir-ho: un dia, tota una orquestra entregada, complaent, amb *Les Quatre Estacions de Vivaldi*, els capricis d'aquella societat europea dominant; un altre dia, poetes d'avui recitant els grans d'ahir com Dickinson, Poe, Frost, Neruda, Elliot, Bayron... Era un no parar en una atmosfera perfecte creada per expressar tots aquests sentiments amb la màxima solemnitat. Allà es trobaven ells, sense complexos, sense pressions, escoltats amb devoció i respecte per nosaltres. En una altra ocasió érem inundats amb veus operístiques impossibles de descriure per algú com jo, altres vetllades ens oferien teatre: Romeu i Julieta, Tristany i Isolda... acompanyats, com no, de Wagner, de Prokofiev... En definitiva, el romanticisme en el seu estat més pur.

 Recordo que un dia ens van oferir, per la nostra sorpresa, la força del surrealisme dalinià en els reflexos d'una multitud de miralls, expressament disposats al sostre del gran saló de Santa Romina. La coreografia barcelonina, *El blau oceà*, simulava objectes dalinians amb cossos nus pintats que, de manera harmoniosa, dibuixaven els deliris de l'artista empordanès. Els miralls servien per observar com apareixien i desapareixien les exaltacions del geni català, que s'expressaven en aquests cossos.

 I tot aquest calor humà i artístic es manifestava en exclusiva per a nosaltres. I ho aconseguien, no hi ha dubte, amb esplendor i confiança, perquè segles de tradició recolzaven el seu atreviment. Ho vaig entendre i vaig voler formar part de la seva generositat.

En el laberint

Així, aprofitant el magnetisme d'aquell entorn, vaig anar coneixent un darrere l'altre aquests homes i dones, i em vaig convertir en el seu amic i company. La seva amistat va ser ben acollida per la meva persona, i gràcies als seus consells, tertúlies i idees vam poder tirar endavant el nostre projecte. Aquesta ambició la compartia amb en Lluís Crius, economista i empresari que m'havia ajudat en les seves fases inicials, i també amb l'enginyer Jorge Tale, cofundador, a la vegada, de *Growthobjects*, empresa que s'havia aventurat amb el disseny i la producció de joies inspirades en els meus poemes. Amb això, s'havia convertit en soci-fundador del projecte. La seva visó, el seu talent, així com el seu intens discurs ("la nostra aportació serà una brillant manera de convertir l'art intangible, com la poesia i la música... a una forma física, tangible, que es pot tocar..."), va acabar essent clau en la nostra decisió.

Els intel·lectuals de Santa Romina:
una societat amant de l'art i la bellesa

Pocs dies després, en un altre esdeveniment de la Mariàngela, amb els meus socis i també amb el polifacètic artista portuguès Alexandre Nunes de Oliveira, vam tornar a ser testimonis del més insòlit. Encara que nosaltres no ho sabríem fins un any després, va arribar el moment de conèixer el grup de més rellevància intel·lectual, aquells a qui la comtessa idolatrava. Ella sí que coneixia la seva importància i pes en la societat artística: eren els representants de la generació neoromàntica, la qual es creia que havia desaparegut en la dècada dels 50, però que en realitat encara residia molt viva en el record dels seus seguidors.

Entre els més destacats d'aquest grup s'hi trobava en Germán de Triven, compositor francès de noble nissaga mundialment reconegut, les obres del qual havien emocionat la societat novaiorquesa en els ultims anys. En de Triven, a part de ser compositor, acumulava doctorats i treballs de prestigi internacional en Química, Física i Biologia, que li havien assegurat un lloc de privilegi en aquest estament. Ell estava decidit a posar tot el seu esforç en reencendre la flama del neoromanticisme i seria qui, més endavant, m'ajudaria a plasmar la poesia i l'art en el món modern. També s'hi trobava la Paola Danvilli, una escultora italiana coneguda per donar forma impossible a les seves peces artístiques i també per haver rebutjat la càtedra de Física Albert Einstein a la universitat de Priceton. Un altre d'ells era en John Surttaine, premi Nobel de química per les seves troballes en conjugació molecular i eurodiputat de cultura pel

En el laberint

Partit Liberal, on la seva intensa activitat en els *lobby* anglesos, sobretot en Biotecnologia, el convertia en el Joker polític de moda de Londres. Finalment, haig d'anomenar en Levin Sarvin, evolucionista retirat, els estudis en evolució participativa en psicologia humana del qual li van valdre desenes de premis i un gran reconeixement internacional. En Sarvin, com la majoria d'ells, era superdotat; no només era científic evolucionista sinó que a més era inventor, músic, poeta, filòsof i escriptor; un Leonardo da Vinci de carn i ossos entre nosaltres.

N'hi havia molts altres que vam anar coneixent sense sospitar mai que podien pertànyer a aquesta societat. En Triven, en Sarvin, en Levin, en Danvilli i en Surttaine serien els que més influirien en nosaltres i en el nostre projecte. Es tractava d'un grup d'homes i dones d'esperit universal, marcats per la grandesa i la tragèdia de les seves vides. Tots ells s'havien dedicat primer a la ciència i després, sense cap fre, a l'art. La seva transformació espiritual, a causa d'alguna cosa traumàtica en les seves vides, els va portar a abandonar els seus llocs de feina segurs per transportar-los on millor viu l'artista: en la incertesa de l'avui i del demà.

Tots ells eren artistes de primer nivell. Moltes de les seves obres es caracteritzaven per l'elaboració d'emocions fantàstiques, amb sentits desolats i figures tràgiques influenciades pel surrealisme i pels estímuls metafísics. El resultat, en conjunt, era de caràcter trist i malenconiós. Seguien el vell model romàntic, sense adaptar-lo al món modern. Segons el meu parer, per aquesta raó, malgrat els seus èxits, aquest moviment mai va tenir rellevància en la vida d'avui: sense pietat, arribaria a ser oblidat i desconegut.

Haver-los conegut va ser commovedor per a mi i per als meus amics, els quals estaven feliços per trobar-se a Santa Romina; tot i així, no podien entendre, ni jo

tampoc, com havíem arribat fins allà. Nosaltres crèiem estar al cel, però algú encara exultava més... i aquest no era altre que el Catalan Hunter.

En l'última cita del festival, després d'haver plantat infinitat de llavors d'amor per tots els racons del castell, el meu altre jo va poder, finalment, fer ostentació del seu poder de seducció. Arribava el moment que desitjava: arribava el moment de tornar a interaccionar amb la Carla. La jove i brillant Carla, aquesta presumida noieta que setmanes abans s'havia burlat d'ell, aquesta vegada tampoc estava sola, perquè havia vingut amb les seves amigues de la infància, és a dir; venia acompanyada del millor personal femení de Barcelona. Aquestes donetes de classe alta de la ciutat comtal, amb perfum, somriures i exquisida educació es trobaven indefenses davant seu; "Quina alegria —es deia el meu altre jo a si mateix–, ara és el moment de demostrar-los fins on pot arribar el joc de l'amor i el do de la paraula".

Jo no vaig atendre als seus desitjos i me'n vaig anar a la terrasseta a saludar la Mariàngela. La comtessa es trobava allà sola, pensativa i melancòlica. El seu pensament s'havia traslladat a una altra època, von Ardot recordava la seva infància, amb el seu pare i els seus somnis. En apropar-me a ella, vaig observar com li queien les llàgrimes dels seus bells ulls color maragda. La meva amiga va intuir que l'observava i, amb ulls vidriosos, es va acostar a mi per dir-me:

— Res no tornarà. Mai no podrem fer realitat els somnis del meu pare. No aconseguirem que res sigui com abans. No us n'adoneu? —em va preguntar mentre s'eixugava les llàgrimes amb un mocador color blau-rosat.

— Per què no? —no comprenia gaire bé el que deia–. No estic d'acord amb tu —tot i la voluntat de no fer-ho, tornava a tutejar-la–... perquè el que he viscut durant aquests dies... de debò t'ho dic, el que succeeix en aquesta

casa, i sense temor t'ho manifesto, prové d'algun lloc remot, misteriós; o millor dit, diví. En la meva opinió, aquesta casa venç el nostre temps i ens omple a tots de llum i esperança.

— Les teves paraules. La teva comprensió del que aquí passa. La teva poesia. Els teus somnis. Els teus seguidors. Potser tu...

Però la Mariàngela no va poder acabar el que intentava dir-me. Tot d'una, la Carla va irrompre a la terrasseta acompanyada de les seves amigues. En aquest instant, hi va haver un canvi de ritme en el batec del meu cor; era normal, ja que l'arcàngel s'allunyava i radiant anava apareixent el meu altre jo.

— Carla, estàs preciosa, i les teves amigues també... quins vestits tan elegants. Quina enveja que em feu!

— Gràcies –van contestar elles alhora.

— Digue'm –va xiuxiuar la comtessa agafant la Carla amb la mà–, sents les papallones a la panxa... –es va afanyar a preguntar-li la Mariàngela a la seva neta per saber si era feliç en amor.

Totes dues sovint s'ho preguntaven amb la intenció d'alegrar el seu ànim.

— Últimament les sento sempre..., he, he.

La Carla creia estar enamorada. Les seves confessions em van fer riure.

— Home, quina sorpresa! Aquí tenim el graciós de l'altre dia.

La Carla ho deia per provocar-me, perquè era obvi que ara ja estava al corrent de qui era jo. La complicitat entre àvia i neta així ho demostrava.

— Per què ho dius? És que, potser, no t'agraden les sorpreses que ofereix el Nadal?

Les meves paraules van fer que la comtessa s'aixequés amb presses per anar-se'n; alguna cosa en els seus records va ser reviscuda i no desitjava que la seva neta i les seves amigues veiessin com s'entristia. Hi va

haver uns segons de silenci i de respecte per la seva decisió i, poc després d'aquell silenci, la Carla va reprendre la conversa...

— És clar que m'agraden, però em diverteixen més les sorpreses que em fan riure. M'han comentat que pel dia dels innocents fas unes bromes molt bones.

Just en aquell moment els seus amics o acompanyants van entrar. Vivien a Còrdova i eren amics de l'Emilio de les Montes, encara que això ho sabria en una sòrdida i tràgica nit de Granada.

La Carla es va aturar per saludar-los i presentar-nos. Després va continuar...

— Si et plau, Salvi, explica'ns la història que tanta gràcia li fa a la Nené.

A la comtessa, els seus familiars i amics íntims, li deien Nené. Jo mai em vaig atrevir a anomenar-la així.

Demanant-m'ho tant bé, com podria negar-m'hi –vaig dir, mentre pensava que no recordava bé quina història havia explicat a la Mariàngela.

— Sí, sí, ens faria molta il·lusió... –va afegir la Sofia Bartolomeu, la filla menor d'uns industrials molt importants de Barcelona.

— Doncs bé; vaig tenir un company al que, durant alguns anys, vaig creure bon amic... però, amb el temps, em va demostrar, diverses vegades, que no mereixia la meva amistat. Ell estava enamorat d'una dona a la que jo també estimava. Per sort, ella el detestava.

— Comença a posar-se interessant... –va dir la Sònia, apropant-se una mica més a mi.

— Amb aquesta dona ens vam fer molt amics i després... també "molt amants" i "parella de fet"... La nostra complicitat era total, perquè ens agradaven les mateixes coses; teníem el mateix sentit de l'humor i tots dos érem maquiavèl·lics en els assumptes de l'amor.

Després del meu discurs, vaig adonar-me que l'ombra del Catalan Hunter ennegria el meu esperit. Els seus

gestos, mirades i paraules venien amb la intenció d'exaltar al seu favor alguna emoció al cor d'aquelles noietes d'elit.

— Això s'escalfa! Quina pena que la meva àvia no sigui aquí per escoltar-ho! –va dir la Carla molt atenta al que anava a explicar.
— Entre els dos, motivats per la seva tossuderia, al final vam decidir fer-li una broma el dia dels innocents. Ho vam fer per veure si amb això reaccionava i ens deixava en pau d'una vegada per totes...
— Ja m'ho puc imaginar... –va murmurar una d'elles al seu company, mentre mirava amb cara de sorna a la Carla.
— I així ho vam fer... ella va simular enviar-li un missatge erroni. La meva companya volia que ell cregués que el missatge havia estat enviat per error... així que la Júlia va fer veure que s'havia equivocat de destinatari. El missatge deia: *Ens trobarem als banys àrabs del centre*

de la ciutat. No us ho perdeu... Fem una festa i cadascun de nosaltres haurà de cobrir-se de fang tot el cos i portar posades una gorra i unes ulleres fosques. Hi serem tots i ens ho passarem molt bé. Si us plau, sigueu puntuals, a les 20:00 hores en punt cal ser-hi. Quina alegria! Finalment ens tornarem a trobar... un petó molt fort a tots. Aquesta última part va ser escrita per ressaltar el missatge i fer-lo més real.

— I què va passar? com és que no es va adonar que era un engany?

— La veritat és que no ho sabem ni ho sabrem mai, però crec que estava tan cec d'amor per la meva amiga que va creure que ella ho deia seriosament... i possiblement també perquè devia pensar que res existia entre nosaltres dos i que la Júlia es trobava lliure i sense compromís.

— Que fort! Continua, em moro de ganes de saber com acaba –va dir la Marta entusiasmada, tot ignorant que la història l'apropava més i més al meu altre jo.

— Doncs bé, cada dimarts, i aquell dia dels innocents ho era, els banys àrabs organitzen a les 20:15 una sessió terapèutica per a dones grans que es troben afectades d'artritis o altres malalties. Es duen a terme amb música suau i a les fosques, encara que amb algunes espelmes que li configuren un aire relaxat. Les sessions duren fins les deu de la nit i no hi ha manera d'escapar-se'n abans d'aquesta hora, així que el nostre innocent hauria de romandre allí fins que la classe acabés. A la seva fi, els participants es posen en parelles i amb delicadesa s'ajuden a treure el fang del cos. Sembla que en ser una acció en grup, té un gran poder terapèutic.

— Que bo! I les ulleres i la gorra? –va preguntar la Carla.

— Ah, sí, les ulleres! Que dolents que vam ser amb ell! Van servir per prendre-li el pèl de veritat –vaig

contestar mentre el Catalan Hunter mirava la Marta amb esperança.

— Que ximple, aquest amic teu! –va dir una noieta del fons.

— Doncs bé, aquest amic va arribar puntual com un rellotge suís. Més ben dit, va ser el primer. I va veure que, la realitat que s'havia imaginat al costat de la Júlia i de les seves joves amigues, es distorsionava, davant els seus ulls, en un món ple de dones grans que, a més, per ser guapo i ben plantat, se li tirarien a sobre per treure-li tot el fang del seu cos. Va ser molt divertit. Vam ser testimonis directes del que va passar. Ho observàvem tot des del pis de dalt a través d'uns vidres entelats per la humitat on havíem escrit amb tota la mala intenció: FELIÇ DIA DELS SANTS INNOCENTS!

Les noies estaven gaudint del meu relat i vaig continuar responent a les seves preguntes:

— He, he, he... Que com va acabar? –vaig contestar a una d'elles–. Bona pregunta. Va acabar de tal manera que mai més va tornar a molestar-nos. Crec que va passar tanta vergonya que va aprendre d'una vegada per totes que no es pot anar per la vida fastiguejant els altres.

— La Nené tenia raó, és una història molt bona –va dir la Carla.

— Sí, genial –va afegir una de les seves amigues.

— No crec que sigui per tant, en tinc algunes que són molt millors, però potser una mica més atrevides o picants.

— Ara no! –es va afanyar a dir la Marta, una mica nerviosa–. Un altre dia ens les expliques. Escolta, Salvi, canviant de tema, ens han comentat que escrius poesia i que ets força bo. Per què no recites alguna cosa per a tots nosaltres?

— Sí, sí, recita'ns algun dels teus poemes. La meva àvia diu que són molt bonics –va dir la Carla mentre

mirava de reüll els nois que ja estaven una mica farts de tanta atenció cap a la meva persona.

"*Al·leluia*!, *al·leluia*! Ja era hora!", es deia el Catalan Hunter a sí mateix, "per Déu, sí que han trigat aquestes sirenes en demanar-me que expulsi el millor que porto a dins; allò que pot dur-me directe als seus cors. Seré el seu Napoleó, el seu conqueridor o emperador universal, faré d'elles dòcils presoneres dels meus cels i ompliré el seu esperit de foc. Allí, on tot existeix. Allí, en aquells lluminosos amagatalls adornats només amb llums d'infern, he, he! Allí, en aquell lloc, on penso, actuo i existeixo".

— És que es fa tard i a en Ramon potser no li ve de gust sentir poesia... –vaig dir esperant una súplica per part d'elles.

— No, no... a en Ramon no li importarà. Oi, Ramon? –li va preguntar la Marta mentre aprofitava per donar-li una puntada de peu per sota la taula.

— No, no... només faltaria. Si et plau, endavant. Serà un plaer escoltar-te –va contestar ell aguantant el dolor que li havia causat l'acció de la seva companya.

— Bé, si tots hi esteu d'acord i si tant insistiu, ho faré encantat.

I em vaig aixecar per situar-me al costat de la Carla, pensant que el primer poema seria per a ella. No obstant això, no seria així. El Catalan Hunter tenia altres plans: ell ja sabia on posar tota la seva energia i de qui burlar-se...

Ulls i ànimes que s'encenen, consciència i raó que s'oblida.

El Catalan Hunter va dirigir la seva mirada més apassionada cap a la Marta, perquè la seva bellesa i el fet que el seu xicot estigués a prop seu, li donava la motivació necessària per demostrar-nos a tots fins on era capaç d'arribar. I de seguida la va agafar del braç per dur a terme la vella tècnica del pols, però introduiria en la

Marta algun canvi significatiu; aquesta vegada l'acompanyaria d'un text que havia escrit alguns anys després. I, amb la mirada fixada en els seus ulls i sense tenir en compte en Ramon, va deixar anar amb ímpetu i *glamour El teu pols*:

— *Miro els teus ulls, i les meves mans toquen les teves mans* –acariciant-les amb subtilesa–... *Mirant-me amb preocupats ulls*... –fent un gest de torbació amb les celles i les parpelles–... *em preguntes, per què les meves mans?* I jo responc: *no són les teves mans*... –alhora que li regalava un somriure amable–... *sinó el ritme del teu pols* –estrenyent-lo lleugerament amb el meu polze–... *el ritme del teu pols*... –posant la mà en el cor–... *per saber si les meves mans, alteren els teus ulls*.

La Marta es va quedar sense alè i es va posar vermella per l'emoció que li havia causat el poema i també per sentir el desig de tot un casanova davant d'ella. Els ulls del meu altre jo cremaven en els miralls de vida d'aquella bella i delicada jove. Ella no s'adonava que en aquest instant s'havia convertit en la venus de torn d'un malalt d'amor, que només podia pal·liar les ferides del passat amb aroma d'essència femenina. La pertorbació de la Marta va causar una reacció contrària a en Ramon, qui no s'havia perdut cap detall del que passava... començava a estar una mica molest i res no li podia recriminar per aquest fet.

— Que bonic! Podràs recitar-me'n un per a mi? –va dir l'Eulàlia, que es va aixecar per fer-me un petó.

— Per descomptat. Ho faré encantat... –vaig contestar captivat i molt feliç per l'interès que mostrava aquella doneta elegant.

I així, un darrere l'altre, el Catalan Hunter va recitar alguns dels poemes més romàntics del seu extens repertori, els quals van colpir profundament en el cor d'aquelles ànimes ingènues. La trampa en la que estava caient la Marta serviria més endavant perquè ell pogués

acabar la seva creació amb el pinzell de sempre. Aquell esborrany i molts altres... es convertirien, temps després, en petites o grans obres que serien exposades a la galeria del seu infern.

I la Carla era allà, analitzant el que anava passant. I, després de les meves accions, va comentar:

— Segur que a tu anar-te'n de gresca, no et cal. Cal reconèixer que ets bon actor. I sí, els teus textos són fascinants i detecto quelcom pervers en ells que els fa temptadors, però he de dir-te que ets un mal educat.

La seva veu va fer emmudir les seves amigues. La Carla s'havia adonat del poder de seducció del meu dimoni i també que l'havia ignorat a propòsit en no dedicar-li cap dels poemes que havia recitat.

— Perdona, tens raó. Però és que per ser neta de la Mariàngela volia oferir alguna cosa especial; una cosa que acabo d'improvisar. –I vaig recitar–. *De totes les flors de Santa Romina, n'hi ha una de pell bruna, que destaca com cap altre*".

— Curta, però molt bonica! Me l'escriuràs? Estàs perdonat... –es va afanyar a dir-me.

— I tant que sí!

— I a nosaltres, també ens n'escriuràs alguna? –va preguntar la Marta abans que en Roberto li digués de mala manera que havien de marxar. Ens vam quedar bocabadats per la seva gelosia.

La tertúlia i la festa van continuar fins a altes hores de la nit. Allò va ser l'inici d'una amistat i d'un somni impossible del Catalan Hunter amb la Carla. La seva amistat em donaria entrada a les festes VIP barcelonines amb més *caché* del moment, les quals em permetrien establir relacions en cercles d'alta societat. Festes que serien una font inacabable de recursos que farien molt feliç el meu altre jo, ja que, en els seus patis, balcons, terrasses, jardins... una i altra vegada, aniria gaudint dels ferments més cars i preuats. El Catalan Hunter se'n

portaria les millors flors d'aquests llocs. I jo, eclipsat per ell, lentament i inhumanament, hauria de veure com la meva glòria anava caient a poc a poc.

En acabar la festa a casa de la comtessa, altra vegada els raigs de sol del nou dia es van endur la nit. I abans d'anar-me'n vaig buscar la Mariàngela per acomiadar-me d'ella i de la seva família i donar així per acabat el meu primer festival de música a Santa Romina. Ara havia de tornar a Granada. Que feliç havia estat! Per sort, n'hi hauria molts més...

Les veus de sempre

Els dies de setembre a Granada passaven de pressa i la imatge de la Carmen no em deixava ni un instant. L'anar i venir del seu record esclavitzava el meu ésser i la meva vida. Encara l'estimava i no volia renunciar-hi. Malgrat el meu sofriment, no vaig tornar-la a veure en molt de temps. La Carmen, com sempre, es mantenia allunyada i amagada en el seu silenci. M'estimava? Potser sí, potser no. Aleshores ja no estava segur del que la Carmen sentia per mi.

D'altra banda, l'Emilio anava explicant per Granada que jo era un ingrat i moltes coses més que dir-les aquí podria resultar inadequat. Si bé, ningú sabia el per què de les seves injúries i rancúnies cap a la meva persona, perquè ell, per vergonya i orgull, era incapaç de fer públic el seu interès per l'Olímpia.

I les veus de la ciutat van arribar. Aquestes, com era d'esperar, van accelerar la meva trucada:

— Tu creus que pots anar pels llocs explicant bajanades? –li vaig recriminar.

— És clar que puc. Tu m'has estat pèrfid i saps molt bé el motiu del meu disgust...

— Però en quina època vius, Emilio? Tens un problema i es diu orgull. T'has creat el teu propi món i creus que les persones s'han de desviure per tu. Que enganyat vas.

— No em vinguis ara amb lliçons de vida després del teu flirteig amb l'Olímpia. O potser no és cert? –va dir alçant-me la veu.

— No siguis ximple. Has de saber que l'Olímpia no és més que una bona amiga que m'ajuda a superar la convalescència. Saps millor que ningú que jo estimo la teva germana. I tu, que només et mires el melic, ets incapaç de veure el que faig per tu.

Ja estava cansat d'ell i de la nostra estúpida conversa.

— Això ho supera tot. Ara veig que estàs ben sonat.

La seva veu expressava maldat. Segons s'evidenciava, quedava molt clar que no podia imaginar quines havien estat les meves primeres intencions i la gran noblesa que hi havia darrere de les meves accions. Tanmateix, aquesta vegada, el seu to de veu m'havia molestat de veritat i per això li vaig dir de nou que si volia veure l'Olímpia havia de ser ell qui organitzés els esdeveniments i no esperar que un de nosaltres ho fes.

— Ara ja ho entenc tot. Tu et vas apropar a l'Olímpia per accedir a la Carmen. No és així?

Es tornava a equivocar. Era cert, però no del tot, ja que jo podia veure a la Carmen sempre que volgués però encara no em sentia amb forces per a fer-ho; el Catalan Hunter desitjava que la Carmen patís per enviar-nos a un lloc fred i sense llum, de nul·la esperança i de plors, on el meu amor per ella buscava refugi en la foscor del seu silenci.

No vaig voler contestar-li i vaig pensar que aviat sabria quin era el motiu real de les meves accions. L'Emilio encara no estava preparat per escoltar-ho. Després de la recepció de la baronessa, potser sí que ho estaria...

El ball dels nobles

Tot estava a punt perquè aquella tarda de finals de setembre oloréssim el perfum que alliberaven les flors del jardí de la casa de camp de la baronessa de la Fuente, un jardí delicadament tallat i arreglat per a l'ocasió. Tot hi resplendia, però la que més resplendia era l'Olímpia, que amb el seu somriure i els seus ulls verds acompanyava en harmonia les flors humitejades per la pluja recentment caiguda.

La tarda tindria sorpreses. L'Esperança, una apassionada dels Strauss, havia tirat la casa per la finestra, i obsequiava la festa amb l'Orquestra de Joves Intèrprets d'Andalusia. Aquests tocarien, per a nosaltres, les millors peces dels mestres austríacs. I, a ritme de valsos, lentament i amb molta cura, els convidats anaven apareixent, comentant i exclamant com de bella era l'Olímpia.

El Catalan Hunter se sentia orgullós per estar vivint aquell moment que tantes vegades la seva imaginació havia creat mesos abans. A més, sabia el que passaria tot seguit i això feia que es sentís encara millor. Avançant-se a tots els altres, seria el primer a demanar a l'Olímpia un vals. Aquest no podia ser qualsevol vals. Sabia, per comptades ocasions, que a la cinquena peça, fent un parèntesi d'allò clàssic i sota ordre expressa de la mestressa de la casa, l'orquestra tocaria, per delectar els assistents, la peça més estimada, apreciada i escoltada de totes les cançons de Leonardo Cohen: *Take this walze...* ("pren aquest vals").

La baronessa desitjava que sempre fos així i, com de costum, seria interpretada per la seva neboda, Gimena de la Fuente, mezzosoprano d'èxit i amb nombrosos concerts internacionals a les seves espatlles. Escoltar la seva veu permetia als convidats començar a ballar. Nosaltres, per l'experiència d'altres anys, ho sabíem, i gràcies a això, jugàvem amb avantatge.

El vals va ser seguit per tots, fins i tot pel més recelós dels seus pretendents; l'Emilio de los Montes, qui, després del nostre ball, va haver de veure i aguantar com molts dels homes, valents i oposats, feien el mateix: demanar a Olímpia un ball. L'Olímpia estava encantada, per a ella allò era nou i fascinant. Per estrany que resulti, l'únic que no s'atrevia a fer el pas amb l'Olímpia, tot i desitjar-ho més que ningú, era el seu cosí. El seu bloqueig es devia en part a la seva timidesa, en part a haver estat rebutjat per ella un cop i un altre.

Curiosament, a la festa hi havia més dones, sí, moltes més, i el Catalan Hunter no va dubtar a demanar-les-hi de ballar també. Per sort, l'Emilio, igual que els altres homes, només tenia ulls per a l'Olímpia. Era el pitjor escenari per a ell: davant la seva confusa mirada, la seva cosina era presentada a tots els solters de la festa, perquè aquests poguessin admirar la seva bellesa, conèixer-la una mica més i intentar el joc de l'amor amb ella. Un darrere l'altre, i així durant més de mitja hora, aquells homes van fer les mil i una delícies a la novícia. I tot això, com no, a ritme de vals.

L'Emilio s'estremia en els seus dolors. No comprenia per què li passava a ell semblant humiliació. Se'l veia impotent... el Catalan Hunter l'havia ferit en el més profund del seu cor i orgull. Allí es trobava ell, solitari, capcot, amb vergonya i humiliat en un ambient on tots l'havien vist brillar. I malferit, pren la decisió que mai tornarà a dirigir-se a la meva persona amb amabilitat, en considerar que les ofenses han superat amb escreix la

seva paciència. Per dins, crida i demana venjança, perquè no pot fer res més per posar remei a la seva malaptesa i la seva falta de tacte amb les dones. L'Emilio no se'n recordava, ara, de la infinitat de vegades que a mi i a molts altres havia humiliat. No tenia raó per odiar-me o ordir venjança en contra meu, ja que el pes dels meus actes cap a ell encara inclinava la balança al seu favor. No, encara no podia fer-ho, encara no tenia dret a odiar-me. Fins aleshores jo havia estat cordial i considerat amb la seva persona.

No obstant això, que ho fes més endavant, sense que jo res pogués objectar o recriminar-li, tot pensant que potser tenia raó per voler-ho (sí, cal ser justos i reconèixer quan algú té dret a reclamar justícia) ...que ho fes amb ple orgull i ràbia, que ho fes després d'acorralar la seva última opció, la seva cosina Carla, qui li havia donat, en presència de la seva família, veritables esperances de complir finalment el seu somni i que aquest espoli passés a molt poques setmanes d'aconseguir-ho; que ho fes, que m'odiés llavors, pot arribar-se a entendre.

Acabat el vals, vam visitar la casa i el seu fabulós jardí replet de magnòlies. Després del passeig, l'amfitriona ens va avisar perquè ens asseguéssim a menjar. El banquet, preparat pels seus servents, ja estava a punt. Durant el dinar, vam poder conversar amb tot tipus de gent que exposava la seva experiència vital sense complexos.

Un dels comensals, després d'escoltar la meva xerrameca, es va aixecar de la cadira, es va asseure al meu costat i em va preguntar:

— Salvi, el que expliques no sembla real però sí interessant. Si et plau, respon-me: si poguessis definir de manera breu com ha estat la teva vida, què és el que diries?

— Diria que ha estat com si jo fos una ballarina amb sabates de talons alts, ballant damunt d'una baldufa en moviment en un vaixell a alta mar. Sense rumb i torbat pels elements.

— Més difícil, impossible –va replicar amb un gest de sorpresa a la cara–. Salvi, potser el que faig és del teu interès...

— Dispara.

— Em dedico al cinema i vaig buscant històries que sobresurtin per a curtmetratges. M'agradaria que aquest cap de setmana vinguessis a casa meva per saber més de tu i del teu treball.

Li vaig contestar que m'ho havia de pensar però, en veritat, la resposta era un rotund no. Per ara no desitjava contractes amb ningú perquè encara les meves històries no havien estat protegides ni tampoc havien vist la llum. Parlant amb ell, vaig perdre el control del que anava passant a la festa. Com de costum, l'Olímpia ja no estava al meu costat, havia marxat sense avisar. "On deu ser, l'Olímpia?", em vaig preguntar. I a dins de la casa, passava l'imprevist...

— Però què fas aquí? T'has tornat boig de veritat? Que dirà l'Esperança? –va preguntar l'Olímpia al seu cosí que l'esperava impacient a la sortida del bany.

— Disculpa'm, però no trobo millor lloc que aquest per parlar amb tu. He vingut a dir-te que m'agradaria que un dia d'aquests sortissis amb mi –li va dir l'Emilio, insistint en la seva estèril manera de fer.

— Sols no! Sé molt bé quines són les teves intencions i, la veritat, no em ve de gust. Potser –dirigint-se a ell en un to més amable– si organitzessis alguna cosa amb els teus amics no tindria inconvenient. Però abans hauries d'arreglar les coses amb Salvi. –L'Olímpia el marejava a propòsit. En el fons, ella sabia el que hi havia en joc entre les dues famílies i en veritat no descartava res–. No podeu estar així. No és just per a cap de nosaltres. I tu ho saps millor que ningú.

— Ja ho he intentat, però ell no vol.

— No és veritat, no estàs essent sincer. No m'agrada que m'enganyin –li va advertir ella amb cara i veu serioses–. En Salvi encara espera un gest per la teva part.

— Olímpia, per què no vols mai quedar amb mi? és que potser em trobes avorrit? –va preguntar ell per trencar la conversa i desviar l'atenció de la seva cosina cap un altre costat.

No, no és això. Ja t'ho he dit moltes vegades. Segons sembla, tu no vols una amistat. El que vols és que sortim

junts i jo, essent sincera, no estic preparada per aquest tipus de coses –li va contestar l'Olímpia.

— Si més no, permet-me que un dia et convidi a dinar. És la meva obligació explicar-te les intencions d'en Salvi. Has de saber-ho tot. No és el que sembla. Ell vol venjar-se de mi per raons que ni jo mateix arribo a entendre...

— Emilio, una altra vegada? Com t'atreveixes? Les veritats exactes no existeixen –ella estava al corrent de les nostres disputes–. A més, penso que actues molt malament en culpar-lo a l'esquena i en no permetre que pugui contrarestar els teus falsos o veritables arguments. Amb els teus atacs cap a ell aconsegueixes que no vulgui saber de tu i també que, per això, et menyspreï cada dia una mica més. Bé, si em disculpes, he de tornar. Ja parlarem després –L'Olímpia es despedia donant-li llargues– i, si et plau, sigues més elegant.

L'Olímpia va sortir del bany corrent. Ja no podia aguantar ni un minut més el riure i ràpidament va venir tot rient a explicar-m'ho...

— Si et torna a molestar m'ho dius i li paro els peus –li vaig suggerir.

— No, deixa'l. No t'amoïnis.

La festa concloïa i l'Emilio es tambalejava al mig del no-res. El Catalan Hunter l'avisava seriosament que, des d'aquest dia en endavant, ell hauria d'anar amb extrema precaució i vigilar els seus silenciosos, encara que no dissimulats, moviments. Ho hauria de fer com qui vigila la seva pròpia ombra perquè davant tenia un oponent provocador, desequilibrat i potser una mica més llest del que ell creia. El seu enemic era audaç i espavilat amb les dones i intransigent en els assumptes de l'amor... i l'Emilio ho sabia. Només de pensar-ho li venien calfreds. El seu somni –ara n'és conscient–, penja d'un finíssim fil: el diable és a l'altra banda, esperant-lo. Ara ja pensa, tot i que encara que no ho considera del tot, que ha de frenar

la seva ira com sigui perquè, si no, aviat les seves esperances cremaran a les seves mans. I a poc a poc, tot i no ser-ne del tot conscient, va concebent, en la seva rebuscada ment, una cruel i innoble venjança...

Per la meva banda, me n'adono també. Molt a prop hi ha el diable, molt a prop. Sens dubte, sento el seu alè i maldat. Noto clarament que els nostres llaços encara són massa forts; allò diví en mi no supera el nostre dolor i em deixo portar per la seva ira i no faig res. Cec, sord i mut, caminant sota la seva tutela, deixo que caigui sobre l'Emilio tota la seva fúria. Ho sento, perdoneu-me, no faig res, no tinc forces...

L'efecte bumerang

Després de molt temps sense donar senyals de vida, l'Emilio, en una tarda de finals d'octubre d'aquell mateix any, va contactar novament amb l'Olímpia per convidar-la a un concert dels anys 80 als jardins de l'Alhambra. La convidava a anar amb uns amics de Granada. Per suposat, cap d'ells aristòcrata, perquè l'Emilio no correria el risc que l'Olímpia es fixés en algú del seu mateix estatus. Ho vaig trobar estrany, ja que la meva primera trobada amb la Carmen havia estat en aquest mateix lloc. Era com si l'Emilio hagués après alguna cosa sobre el joc de l'amor i ara volgués jugar amb els meus sentiments.

L'Olímpia dubtava si havia d'anar o no a la cita. La seva indecisió va forçar que ho parléssim...

— És que si tu no hi vas, jo tampoc. Em poso trista si tu no ets al meu costat. No vull que ningú t'exclogui.

— Doncs envia-li un missatge i li dius que no hi aniràs i Santes Pasqües. I si ho prefereixes... per prendre-li una mica el pèl, podries dir-li que si ell organitzés alguna cosa amb els seus amics nobles, potser sí que et decidiries a anar-hi. I això, per descomptat, sempre que arregli les coses amb mi.

Que dolent havia estat amb l'Olímpia... si em feia cas, tindria el seu cosí arraconat, el qui, obligat, hauria de contactar amb mi i escoltar tot el que havia de dir-li.

— Em sembla genial, però vull ser més categòrica amb ell. Crec que no s'ha comportat bé amb cap dels dos —va deixar anar l'Olímpia, que ja se sentia atreta per mi...

En el laberint

— Has d'anar amb compte perquè si passes el límit, ho arruinaràs tot.

— No, no. Aquesta vegada ha de comprendre bé el missatge. Ja veuràs, ara li escric: *Emilio, aquest dissabte no podré assistir al concert. Si bé, ens encantaria poder venir –es referia a tots dos– a les festes de la Orden, sempre que solucions les teves diferències amb en Salvi. Atentament, Olímpia.*

— Crec que et passes... però si això és el que vols, endavant. Envia-l'hi!

— Enviat! –es va afanyar a dir-me.

— Ara hauria de trucar per disculpar-se! Encara que crec que no ho farà –vaig afegir.

A través de l'Olímpia, el Catalan Hunter li feia saber el que desitjava d'ell. Però el missatge no era del tot complet, encara faltaven alguns detalls que l'Emilio ignorava. Ara potser estaria una mica més disposat a escoltar-los...

Minuts després, l'Olímpia rebia un missatge no gaire agradable: *M'alegro que hagis trobat la felicitat!* Es referia al fet que L'Olímpia, entre ell o jo, em preferia a mi. Es tractava d'un missatge escrit en calent i sense pensar, indigne de la seva personalitat freda i calculadora. Aquesta vegada l'havíem molestat tant que es va oblidar d'autocontrolar-se. Dues hores després, l'Emilio trucava per disculpar-se i comunicar-li la seva voluntat d'arreglar les coses, pensant que si ho feia, potser podria tenir alguna possibilitat amb ella.

Després d'escoltar-lo, ella li va contestar:

— Em sembla bé. En Salvi també ho vol. Seria fantàstic que trobéssiu un punt neutre. Em faria molt feliç que ens divertíssim junts, sense conflictes, sense retrets.

— Ho intentaré, però...

— Ho sento, però no hi ha excuses que valguin, ara ja saps el que has de fer... –va respondre l'Olímpia, tallant-lo amb autoritat.

El missatge i la reprimenda van fer el seu efecte ja que una setmana després, poc abans d'anar-me'n de vacances a Mallorca, l'Emilio, al final, es va dignar a trucar-me:

— Seria bo que quedéssim per parlar de les nostres coses... –va dir sense cap amabilitat.

— Em sembla bé... La teva trucada em sorprèn –vaig dir amb sorna.

— He... he... Bé, com saps, no he tingut cap més remei. Quan t'aniria bé? –va preguntar.

— Aquesta tarda la tinc lliure. Si no, haurà de ser després de l'estiu...

— Bé... bé. Tu sempre amb presses. Deixa-m'ho consultar a la meva agenda... –es sentia el so del passar de les pàgines sense el pes de la tinta en elles–. Aquesta tarda podria fer-te un forat; no hi ha res previst –va respondre l'Emilio. La seva agenda estava buida, feia trenta-nou anys que no feia res. Que hagués tingut alguna cosa a fer, hauria estat un miracle.

— Quedem a les sis al Cafè de les Amèriques. T'ho prego, Emilio, no arribis tard.

— No t'amoïnis. Allà hi seré.

L'Emilio desitjava arribar a un acord amb mi el més aviat possible, però aquest acord tindria un preu molt i molt alt...

I així, unes hores més tard, ens vam trobar al Cafè de les Amèriques, un lloc bohemi ubicat al nucli antic de Granada que guardava un tresor intel·lectual incomparable: les seves parets estaven plenes de versos escrits pels grans poetes del 98. Es reunien en aquest estrany lloc un cop a l'any per compartir impressions i fer tertúlia fins altes hores de la nit. En aquestes trobades acostumaven a recitar els seus versos per al gaudi únic d'aquesta generació irrepetible.

Us preguntareu per què havia escollit aquell lloc. Perquè en ell em sentiria còmode i sense temor a

expressar-me lliurement. Així em trobaria protegit, encara que només fos en essència i esperit, per la grandesa d'uns homes que també van sentir la força de la poesia. Ells, els millors de la seva època, presents i molt a prop meu per acompanyar-me en les meves estranyes conviccions...

— Què és tot això? On m'has portat? Els teus llocs sempre han de ser extravagants... –va saludar l'Emilio a la seva manera mentre es treia la pols del jersei.

— Aquí em sento bé per a parlar amb tu.

— El que tu diguis. Bé... Què és el que vols? Sembla que amb l'Olímpia us esteu rient de mi.

— Ja ho saps –vaig respondre secament.

— No, no ho sé, digues-m'ho tu –va contestar de la mateixa manera.

— Seré directe. Si vols veure la teva cosina has de ser tu qui organitzi les trobades. I aquestes han de ser en els entorns de societat on tu mai obres les portes a ningú –li vaig dir amb alguns nervis però mantenint-me ferm i segur en les meves paraules.

— Però és que tu vols una cosa que jo no puc oferir. Com saps de sobres, no tinc ni la capacitat d'organitzar-ho ni la necessitat de fer-ho; a mi sempre em conviden. Mai he organitzat res.

Sí, tots ho sabien, fins i tot aquell pobre diable.

— Doncs aconsegueix, com fa tota persona normal, que et deixin portar amics.

La seva actitud començava a treure'm de polleguera.

— Tu fas això perquè et porti a la Carmen, i ella no desitja veure't –va respondre ell amb duresa.

No era cert. La Carmen m'estimava. Ell ho sabia però m'enganyava perquè jo patís.

— No, aquesta no és la raó. El conflicte entre la Carmen i jo no t'incumbeix. Ningú ha d'interferir en la nostra relació. Si la Carmen no em vol veure, que ho dubto, s'ha de respectar. Però... deixem a la Carmen en

pau i centrem-nos en l'Olímpia: vols saber quin preu has de pagar?

— No, però endavant. Si estic aquí és per ella –va contestar.

— Ja ho sé. Bé, si de debò vols arreglar les coses, has d'obrir les festes a tots els nostres amics. Si no ho fas, entendré que no ets noble en cap sentit i la nostra amistat quedarà trencada. I que et quedi clar, la meva relació amb la teva germana no té res a veure amb els teus absurds bloquejos socials.

— El que em demanes, no ho faré. Ara veig que has perdut tot el seny. Espero que la meva germana trobi aviat un altre home i que aquesta sigui la teva desgràcia en la vida.

— Tu mateix! Però t'adverteixo: vés amb compte, no et trobis l'enemic a casa.

— Què vols dir?

— El que pensa la Carmen de la nostra relació només el seu cor ho sap. Jo no desitjo la teva enemistat, però si no fas el que et suggereixo, no responc d'ell.

L'Emilio estava al corrent de la meva dualitat. Potser per aquest motiu m'havia apartat del seu entorn social.

— I què faràs? –va preguntar l'Emilio amb veu forta.

— No ho sé, m'ho pensaré. Potser res... potser molt. Dependrà de la seva gratitud.

En ment hi havia la seducció de l'Olímpia, cosa que ell, estranyament, va intuir.

— Si ho fas, es possible que et mati i, per descomptat, no deixis passar-te per l'infern, que és on el teu Catalan Hunter i tu hauríeu d'estar –va dir amb to desafiant.

— No voldria anar-hi perquè encara tindria la mala sort de coincidir amb tu.

Ja no hi havia motiu per perdre més temps amb un ésser que no és capaç de veure tres actes de noblesa al seu

favor. Vaig considerar que l'Emilio era completament neci i que, per descomptat, no estimava ningú, ni l'Olímpia, ni els seus amics i menys la seva germana. La nostra amistat es trencaria per sempre més, però tornaríem a coincidir en el futur ja que les disputes entre tots dos just acabaven de començar.

Pel seu compte, sense cedir en la seva postura habitual, va intentar per tots els mitjans possibles apropar-se a la seva cosina, però l'Olímpia cada dia estava més a prop meu. La seva influència va fer que el meu amor per la Carmen disminuís. M'allunyava finalment d'ella o l'amagava molt endins del meu cor? Això no ho sabria fins al final d'aquesta història...

El silenci de la Carmen induïa el Catalan Hunter a accelerar el seu propòsit; el moment de seduir l'Olímpia havia arribat. D'aquesta manera, un dels pilars importants de l'acord entre les seves famílies, quedaria estèril de per vida. Una cosa que havia començat com una idea malvada o com un joc macabre, es convertia en una clara i absoluta realitat. Tot el que ell ideava y pensava, anava succeïnt. Va ser per aquesta raó que em vaig veure obligat a convidar l'Olímpia a passar uns dies de descans a l'illa de Mallorca:

— No sé si podré venir... –va contestar desconfiada tement-se el pitjor.

— Què t'ho impedeix? –li vaig preguntar amb veu serena.

— Bé... –va respondre titubejant–. Als meus pares no els agrada la idea...

No era veritat, ella mai donava explicacions a la seva família del que feia o deixava de fer.

— Un moment... a veure si ho entenc bé... No vindràs a Mallorca perquè els teus pares t'ho impedeixen? Quants anys tens? Si ho recordo bé, una vegada em vas dir que no vivies amb ells. Vols o no vols venir? –li vaig preguntar carinyós.

— A mi m'encantaria anar-me'n amb tu. Tinc molt d'estrès i desconnectar uns dies de la feina seria reconfortant. Però...
— Però què?
— També tinc por del que pugui pensar l'Emilio si se n'assabenta...
— Ell no té perquè assabentar-se de res...
— Sí, tens raó.
Amb aquesta afirmació l'Olímpia donava el vist i plau a la meva proposta.
Com cada any, el meu amic Ivan m'havia cedit la seva casa de Mallorca perquè durant uns dies pogués tenir tota la tranquil·litat que em mereixia. El pla del meu altre jo per apropar-se a l'Olímpia era perfecte i anava vent en popa...

Mallorca, estiu de 2011

Ja a l'illa, allunyat de tot i de tothom, vaig tenir uns dies de pau per dedicar-me només a mi, fent el que més m'agrada: nedar, menjar i caminar. Tanmateix, aquest estat perfecte per la meva salut i equilibri no duraria, perquè una setmana després arribava l'Olímpia, fastiguejada per alguna trobada fortuïta amb el seu cosí a Granada. Estava furiosa i per tranquil·litzar-la vaig haver d'utilitzar els trucs de sempre: als matins, navegàvem en vela llatina per les platges de la zona est de l'illa i als capvespres la portava a veure com el sol es fonia en el mar.

En el laberint

I així van transcórrer els dies, fins que, en una calurosa nit, recordant una cosa que havia escrit a Filadèlfia, *I feel like a wolf looking at the moon waiting for you, of course I'm the Catalan Hunter**, li vaig dir a l'Olímpia :

— Em sento atret per tu. Sents tu el mateix? Però no voldria ferir-te, els meus sentiments són tèrbols, encara tinc la Carmen al cor.

— Sí, també sento el mateix per tu i tampoc desitjo que la nostra amistat es perdi. Sé que estimes la Carmen, però no em fa por...

I va passar el que estava escrit. El meu altre jo es venjava de l'Emilio i li treia la seva primera opció. La seva felicitat no duraria perquè, ben aviat, hauria d'enfrontar-se a la seva supèrbia amb les dones...

* Mentre t'espero, em sento com un llop contemplant la lluna, naturalment, soc el Catalan Hunter.

L'adéu de l'Olímpia

Després del nostre curt pas per l'illa, el meu vincle amb la literatura es va enfortir i va donar pas a un munt de noves aventures. Gràcies a la poesia, vàrem visitar les ciutats més importants d'Europa. Als matins, normalment, érem rebuts pels seus cònsols o ambaixadors, que, sovint, ens oferien petites recepcions i passejades guiades perquè coneguéssim la seva cultura i arquitectura. A la tarda descansàvem i, en arribar la nit, ens vestíem de gala per a les funcions teatrals o esdeveniments musicals que es donaven a les cases pairals de la ciutat o rodalies. Cada dia alguna cosa nova i diferent feia que les nostres vides vibressin com mai abans ho havien fet. Amb aquesta tessitura van passar setmanes, mesos, fins que un dia va passar quelcom que va fer trontollar la meva relació amb l'Olímpia...

A l'Emilio de los Montes li van arribar enraonies del que succeïa lluny de Granada pel que va decidir enviar una carta de decepció i de retirada a l'Olímpia. Ja no tornaria a molestar-la més. Ella, després de llegir la carta, en la que, per primer vegada, l'Emilio transmetia bé els seus sentiments, es va sentir culpable per com l'havíem tractat i ara li feia pena. Era normal, l'Emilio formava part del seu cercle familiar i, en realitat, l'Olímpia no desitjava que ell patís. Per aquest motiu, es va apartar del meu costat durant un temps. Això va fer que ens distanciéssim i que res tornés a ser el mateix.

Per la seva banda, la Carmen seguia la seva vida al seu ritme, sense sospitar mai del quadrilàter amorós en

què ens trobàvem. El seu silenci cap a nosaltres obligava el meu altre jo a seguir endavant amb el seu propòsit. El Catalan Hunter havia d'anar amb compte; l'Emilio, tard o d'hora, es venjaria d'ell per haver-li pres l'Olímpia. Tot i renunciar-hi i odiar-me per això, a ell encara li quedaven dues oportunitats més per a satisfer les ambicions del seu oncle-avi, però hauria d'esperar molt de temps perquè les cosines de l'Olímpia tinguessin edat per merèixer. Si volia aconseguir-ho, havia de millorar la manera en com s'apropava al sexe oposat i, sobretot, havia de pensar el millor sistema d'encarar-se al meu altre jo, que, en no oblidar la Carmen, tampoc l'oblidava a ell.

El meu cor pertanyia a la Carmen, però el Catalan Hunter no cicatritzava les ferides i seguia amb l'obsessió de destruir l'Emilio. La pregunta era: podria la seva obsessió portar-nos a l'abisme? La resposta era sí i no.

De l'ocàs sense llum en faré un mar d'oportunitats

Ciutat de Granada,
finals de novembre de 2012

Un espetec esgarrifós ressona pels carrers foscos de Granada. Les campanes de tota la ciutat, especialment les de l'Alhambra, repiquen des de fa més de dues nits i dos dies en la gèlida tardor andalusa. Els arbres sense fulles no han pogut frenar el vent del nord proveït de males noves. A la ciutat ningú sap el que passa. Atònits, els seus habitants es pregunten el perquè d'aquesta solemne manifestació en els monuments religiosos de la ciutat i província. Tres dies durarà, ni un més, ni un menys; així ho diu el protocol que regeix des de fa segles els codis d'honor de les famílies més antigues de Granada. Alguna cosa terrible ha d'haver passat, però ningú sap què és...

Centenars de cartes segellades amb l'escut familiar de la família d'Aguilera han sortit, per ordre del seu patriarca, cap a molts llocs diferents, anunciant el tràgic destí d'un dels membres d'aquesta noble família.

L'últim d'assabentar-se de la terrible notícia és l'Emilio de los Montes; un viatge ràpid a l'illa de Malta ha motivat tal retard. L'Emilio s'adona de seguida de tot el que hi ha en joc i els seus ulls no poden dissimular el seu estat de commoció. Ell sap, millor que ningú, que ha perdut la meitat de les seves possibilitats per complir la

seva promesa. No plora perquè no sap plorar, ningú li ha ensenyat que podia fer-ho. Ni tan sols sent pena pel que ha passat. Per les seves venes no corre la sang blava de la que tant presumeix, sinó que hi transiten glaciars on mai penetra la calor de l'emoció, del sentiment. El plor i el dolor emocional causat per la temible interacció amb l'humà és quelcom desconegut per a ell. Ara només li interessa analitzar fredament en quin lloc es troba, quines són les seves cartes i com hauria de jugar-les, per convertir aquesta fatalitat en el seu gran aliat. Interiorment pensa que no hi ha mal que per bé no vingui, "faré de l'ocàs sense llum un mar d'oportunitats", es diu a si mateix, i amb calma concep un pla efectiu per a assolir el seu objectiu. L'Emilio es fa fort amb la situació...

Tanmateix quelcom pervers, quelcom dominador, sens dubte quelcom per sobre de tot concepte lògic dins dels seus innobles esquemes, s'apodera per uns instants de la seva ànima. Recorre, com a tempesta d'estiu i hivern, un estrèpit, un llampec que l'avisa que vagi on vagi, caurà sobre ell l'ira del Catalan Hunter, el qual ha promès venjar-se de la seva persona, costi el que costi. "Aquest dimoni ha de ser controlat, aixafat o, millor dit, aniquilat...". Mentre el seu cos no pot evitar treure's de sobre aquest paràsit del passat, amb presses prepara les maletes per arribar ràpid a Granada. Sí... sí... rumb a Granada, la seva Granada.

Allà l'espera l'oportunitat que des de fa tant de temps ha buscat. Es banyarà, si es precís, a les aigües sense vida d'una Granada morta. Allà l'espera la glòria en la foscor més remota d'un abisme sense terra. Està preparat per a la caiguda lliure. No li importa com d'inhumanes poden arribar a ser les seves accions, ell només pensa en les promeses que li va fer a un dels seus; complir-les és la seva missió divina. Pensa sense descans. Creu que és el millor moment per lligar caps. I així es dirigeix, veloç, cap a Granada, la seva Granada...

L'Emilio de los Montes no és l'últim a assabentar-se del que ha succeït. Algú a l'altra banda del país, al litoral gerundí, en el seu Vil-amor de sempre, gaudeix dels últims banys de l'any; gaudeix encara de les aigües cristal·lines de les seves nues, gelades i solitàries platges mediterrànies que tant bé li fan i tants records li porten de l'últim estiu. L'Olímpia ja no és al seu costat, i a aquest preciós lloc se n'ha anat el Catalan Hunter. Allí s'hi troba des de principis d'estiu i no té intenció de moure's fins el mes de novembre. Tot, per recobrar l'energia perduda durant el primer desenllaç de la seva batalla personal amb el germà de la Carmen. Només podrà recuperar-la desafiant la mateixa naturalesa i també el seu propi i delicat cos. Neda milles senceres cada dia de la setmana per creuar-se al mar amb el nostre amic Ricardo.

Des de fa molts anys, ho fan cada temporada per tonificar tots els músculs dels seus cossos. Han de preparar-se bé per a les casualitats de l'amor. Mai se sap

el que el dia oferirà. Per aquesta raó es preparen a consciència i saben que, tard o d'hora, hi haurà ball de llops. Arribaran els esperats tiberis sota les llunes d'estiu. "Sí, sí!", es diu alegre perquè creu que tornarà a sentir-se com un llop *I feel like a wolf looking at the moon...*[*]. Altre cop riu sota la tènue llum de les estrelles del seu cel.

Sí, per això ha de preparar-se bé per a la lluita dialèctica que està a punt de començar. Una lluita amb criatures que no volen ser vençudes. "*Veni, vidi, vici*[†]" es diu mentre se'n fot del seu origen romà. Després del bany, com tortuga vella, torna a la seva platja de sempre amb fidedigna memòria. A la seva platja, la magnífica platja gran de Vil-amor. I ho fa per trepitjar petjades d'antigues batalles. I molt a poc a poc, amb vehemència, remou les sorres amb les paraules de sempre... paraules corrompudes, com no, amb la meva dolça poesia. I ho fa per retrobar-se novament amb el verí de sempre; no obstant això, el meu cor és tan gran que demano tornar sol a les meves aigües blaves. Ja no vull el que ell vol. Fora tiberis absurds. Si et plau, ja n'hi ha prou. Les accions del meu altre jo intoxiquen el meu cos i la meva ànima. Sortosament, aviat passarà una cosa espantosa en el meu ésser que m'ajudarà a expulsar tota la frívola obscuritat del meu cos.

[*] Em sento como un llop mirant la lluna... (poesia de l'autor).
[†] Vaig arribar, vaig veure, vaig vèncer.

La gent de Santa Romina

Capmany de Mar,
juliol i agost de 2012

(Poc abans de rebre la tràgica notícia)

Entre balls, berenars i disgustos, havia arribat el moment de tornar a Santa Romina.

El castell de Santa Romina es trobava a punt per lluir amb la seva estampa aquelles delicioses nits d'estiu, que ens cridaven perquè sentíssim de prop la seva escalfor. Sentíem l'escalfor de segles a l'abric de les seves parets, que, any rere any, acollien músiques d'altres èpoques i ens feien entendre que res era més pur i dolç, que el sentit que Santa Romina donava a l'art i a la cultura.

I vaig tornar a somriure. Les portes s'obrien, l'espectacle començava i el festival es desenvolupava de la mateixa manera que l'any anterior. Res havia canviat. No, no és veritat, ja que en aquesta ocasió, a ritme frenètic, anava coneixent els altres membres del clan neoromàntic.

De totes aquestes ànimes intrèpides i inquietes, el que més em va captivar va ser l'humanista i matemàtic Richard Peigner; no només pel seu discurs i la seva

oberta dialèctica, sinó també per la seva increïble història. Durant més de vint-i-cinc anys havia estat científic en l'Alemanya de l'Est sota l'antic règim comunista, i havia dedicat tot el seu temps a buscar, ressuscitar i desxifrar els enigmes més complexos de la humanitat. La seva feina va ser la seva obsessió i la seva obsessió es va convertir en un niu de grans èxits, fins a tal punt que en Peigner seria proposat per a la medalla *Fields* per la seva teoria sobre l'estructura geomètrica del flux Recombart, matemàtica aplicada a l'art modern. Aquesta estructura es considerava una de les conjectures matemàtiques més importants i difícils de demostrar. Anys després, la seva proposta canviaria la nostra concepció social en el món de l'art.

A l'agost de 1996, en Peigner va rebre aquest honor; no obstant això, i heus aquí la seva grandesa, refusaria el premi. Després de rebutjar-lo, va declarar: *No desitjo contaminar la meva ànima d'èxits ni d'elogis innecessaris, el meu únic desig és el de continuar participant.* El món va quedar consternat per la seva renúncia, mentre que la seva decisió el convertia en el guru espiritual d'aquella societat neoromàntica. Més endavant, vàrem tenir la sort de comptar amb la seva contribució, la qual va acabar essent clau per al desenvolupament i l'èxit del nostre model artístic.

Tot i que el festival anava passant feliçment, encara no havia estat possible coincidir amb aquests homes i dones en un mateix espectacle. Però aviat això canviaria... Un bon dia, en un obrir i tancar d'ulls, com per art de màgia, tornava a gaudir de la companyia d'en Triven, d'en Sarvin, d'en Levin, d'en Donvilli i d'en Surttaine, els quals es trobaven a la terrasseta discutint i recordant algunes *batalletes* del passat. Com sempre, en el centre de la conversa, es trobava la comtessa von Ardot, rebatent-los les seves postures més extremes. Era

allà amb ells, però la gran trobada va tenir lloc després que passés una cosa bastant divertida.

Aquella nit havia vingut acompanyat amb els meus amics, hi érem tots: en Buixart, en Crius, en Nunes i el jove poeta Salvatore Vallifuoco, de Florència, que també desitjava conèixer aquell món nou que s'obria davant nostre. Ells estimaven la poesia i l'art per sobre de qualsevol cosa. Ells, sense esperar res a canvi, m'havien ajudat a traduir alguns dels meus poemes, arribant fins i tot a memoritzar-los. Poder fer-ho implicava comptar amb una gran complicitat entre nosaltres: una mirada, un gest; una resposta, unes emocions...

Abans que els meus amics coneguessin aquell lloc, els havia advertit que entre la flor i nata de Santa Romina, hi havia gent de tot tipus, posant èmfasi sobretot en unes dones de classe alta que m'havia trobat durant els primers dies del festival; dones que semblaven saber-ho tot i que no cedien mai en els seus arguments. I vàrem tornar a trobar-les... Al capdavant d'elles, Joana Fontvila... la qual seria, sens dubte, la que posaria més llenya al foc...

— Ah, per fi trobem el que es fa dir poeta! –va dir aquesta dona amb sarcasme.

— Amable senyora, qui li ha explicat que em faig dir poeta? –li vaig contestar de manera cordial, perquè no volia que es notés que les seves paraules i el timbre de la seva veu m'havien ferit.

De cop i volta, com si volguessin protegir-me, l'Alexandre i en Salvatore, que s'havien adonat de l'arrogància d'aquella dona i que a més coneixien molt bé del que jo era capaç, es van apropar amb ganes que comencés l'acció.

— És a tot arreu, no ho veus? La teva aura de poeta, o d'intent de poeta neoromàntic corre per les sales. Tots parlen de tu, de la nit al dia t'has convertit en poeta. No obstant això, jo no soc tan fàcil. Voldria fer-te saber que soc del tot escèptica al naixement d'un poeta de veritat;

n'hi ha molt pocs i només cada 50 anys neix el *rara avis*. I et diré una cosa potser encara més important: mai em deixo portar per rumors populars –va dir recolzada per tres altres dones que anaven assentint a tot volent donar la sensació de saber de poesia més que ningú.

— Bé... no és la meva intenció...

Vaig intentar continuar, però no em va deixar.

— Quins poetes has llegit? Abans de convertir-te en un poeta de veritat has de llegir els més grans. Pel que em va dir la Nené, poc has llegit.

— Algun n'he llegit... –vaig contestar sense pretendre molestar-la.

I va continuar...

— Has de llegir des dels poetes antics fins als contemporanis, però sobretot aquells poetes que amb la seva veu van transformar l'esperit humà. Entendre perquè van escriure el què van escriure.

— Sí, hauries de llegir... –es va avançar una d'aquestes dones–... els grans, com Horaci, Dante, Shakespeare, Elliot, Blake, Neruda, Lorca, Goethe...

— I molts més... –va continuar dient Fontvila–. Només així podràs dominar el joc que dona la paraula quan va unida al sentiment humà. La poesia és el nèctar de la literatura i per això és el més difícil d'expressar.

Era evident que ens trobàvem davant d'unes dones curioses en matèria poètica, però em vaig preguntar: fins on arribava el seu coneixement? havien aprofundit de veritat en l'obra i en l'esperit d'aquells autors universals?

I vaig buscar els meus amics. Una mirada, una resposta.

— No pretenc immiscir-me en la discussió, però diria que en Salvi no té cap intenció de convertir-se en un d'ells... –va contestar en Salvatore, sincerament i humilment.

— Salvi, per què no li recites alguna cosa a la senyora perquè pugui veure si hi ha talent en tu –va

proposar l'Alexandre amb el seu peculiar i divertit timbre de veu abans de treure's el barret i saludar a aquestes dones.

— Sí, això, recita'ns algun dels teus poemes...

La Joana seguia abalançant-se damunt meu com un huracà...

— Molt bé...

I així ho vaig fer. Després de recitar-ne un parell, la Joana va quedar bloquejada per uns segons. Tot seguit va reaccionar i va dir:

— Ho he de veure per escrit... –va afegir amb un lleuger tartamudeig–. Per escrit, perquè amb aquesta veu i aquests gestos podries enganyar-me. Insisteixo; per escrit.

— El tindrà –va respondre l'Alexander amb ironia–. Bé, ja que vostès són tan enteses en poesia, podrien dir-me a quin escriptor anomenaven "el príncep de les tenebres"...

— A Góngora, Góngora... –va contestar la Joana–. En Cascales l'anomenava així per la foscor dels seus poemes barrocs. Què us penseu? Que som unes beneites?

— Excel·lent! Excel·lent! Una altra. Quin autor va dir en una de les seves composicions: *yo soy el invisible / anillo que sujeta / el mundo de la forma / al mundo de la idea?*

— Aquesta és molt fàcil... –va dir una de les dones. Correspon a una de les rimes més boniques de Gustavo Adolfo Bécquer.

— Formidable, magnífic... correcte... M'alegro que les hagin encertat.

I l'Alexandre ens va picar l'ullet. Ara anava de debò.

— Senyores, si us plau, parin atenció. Desitjo que m'escoltin amb atenció. Voldria recitar uns textos de Pessoa.

Les dones van callar i l'Alexander va iniciar el seu teatre. Primer va recitar a Pessoa en portuguès i després en espanyol. Quan va acabar, la Joana va dir:

En Pessoa és formidable. Em cauen les llàgrimes. He pogut sentir de nou la tendresa dels seus versos.

— Si, jo també m'he emocionat. Feia molt temps que no escoltava res d'ell. Quanta humanitat hi ha en ells. En escoltar-los en portuguès resulten màgics. No creus, Joana? –va dir una d'aquelles senyores per ressaltar el seu coneixement en la poesia de Pessoa.

I l'espectacle va començar de veritat...

— Ja que l'Alexander ha recitat a Pessoa, a mi m'agradaria, per ser italià de Florència, recitar alguna cosa de Dante... –va deixar anar Vallifuoco inflant-se d'orgull per saber-se Dante de memòria.

Després de recitar-ho, les dones van tornar a mostrar-se enteses en aquella poesia. Estaven orgulloses de recordar tan bé aquells artistes de la mà dels meus joves amics. En veure el seu entusiasme, els companys van continuar recitant per a elles en anglès, portuguès i italià alguns dels poemes més importants de la literatura universal. Aquestes dones van donar sempre a entendre que, en general, encara que en no tots, havien llegit tals poemes en les seves cultes i aristocràtiques vides.

— Salvi, per acabar, perquè no els recites aquell poema tan bonic de Shakespeare que tant ens agrada –va suggerir l'Alexandre mig escapant-se-li el riure.

Aquelles dones no van notar res del que maquinàvem, però hi va haver algú que sí que es va adonar del nostre engany, el qui, des d'una posició més allunyada i discreta, escoltava el que recitàvem. Aquest no era ni més ni menys que en Richard Peigner, un gran amant de la poesia i dels seus autors.

— Quin?

— *Elegant simplicity* –va respondre.

— Em sembla molt oportú, perquè va ser un dels més importants de Shakespeare. Els romàntics el van lloar per damunt de cap altre –vaig dir seguint les pautes

del que anava succeint i pel magnífic teatre que interpretaven els meus amics.

— Sí, si et plau, recita'l per a nosaltres. Delecta'ns amb Shakespeare –va demanar una dona que acabava d'incorporar-se al *show*.

— Diu així.

I vaig començar a recitar:

> **The moon was on fire that night,*
> *the sea waters trembling*
> *and the farest eyes of the sky*
> *did not want yet to die.*
> *There was a reason for that,*
> *they say it was due*
> *to the rhythm of your pace and grace;*
> *and more... the emptiness of them,*
> *was there again,*
> *just to see how the moon, on fire,*
> *released her demon soul*
> *to your elegant simplicity.*

Després de la declamació, es van sentir aplaudiments per tot el saló. Els convidats se sentien orgullosos i feliços de veure que la cultura floria de manera espontània entre aquelles parets.

— Bravo, Bravo. Que bé que recites Shakespeare! Que bon rapsode ets! Que bella que és aquesta peça del nostre estimat escriptor anglès! –va dir una senyora mentre mirava les altres per ressaltar-les-hi el seu estatus social i nivell cultural.

* *[Aquella nit la lluna estava en flames, les aigües del mar tremolaven/i els ulls més llunyans del cel/es resistien a morir/ Hi havia una raó per tot això/ diuen que fou degut/ al ritme del teu pas i alegria/; i encara més... /la buidor dels altres/, hi fou de nou allí/ per veure com la lluna, en flames/, alliberà la seva ànima de dimoni/ davant la teva elegant senzillesa.].*

— Sí, increïble! Ho has brodat. Li has donat el mateix toc de sensibilitat que li donava el meu avi quan jo era una nena.

— Fantàstic! Felicitats!

Era en Peigner amb enèrgica veu des de la seva posició llunyana, el qui, amb la mà, ens indicava que anéssim cap a on ell es trobava. Ens vàrem acomiadar d'aquelles dones i vam anar a saludar-lo.

Era molt tard i la gent començava a marxar del castell. Tot seguit, la música de Wagner va infiltrar-se al saló i va donar pas a una nit plena de sorpreses i estímuls que canviaria les nostres vides per sempre.

— He, he... –en Peigner es feia un fart de riure; per sort elles ja estaven molt lluny del nostre radi d'acció i no van sentir res.

— Ho ha notat vostè? –li vaig preguntar un pèl nerviós i amb molt de respecte, ja que sabia molt bé qui era aquell monstre de la ciència.

— Que si me n'he adonat? –va preguntar indignat però amb alegria als ulls–. Conec l'obra d'aquests poetes a la perfecció. De fet, part de les seves obres em van ajudar a desxifrar alguns dels enigmes més difícils i rebuscats...

— Vaja! ens ha enxampat *in fraganti* –va dir en veu baixa l'Alexander.

— Sí, però he rigut com mai. Feia temps que no vivia una situació tan *pícara* i burleta com la d'avui. El que heu aconseguit no té preu. I el que és increïble es que elles no s'han adonat de res...

— Això sembla... –vaig contestar amb un gran somriure–. Però ara tinc remordiments.

— No els tinguis. S'ho mereixien, les conec des de fa molts anys i sempre es fiquen en tot. Són unes garses terribles!

— Bé, si és així, no els tindrem... –va deixar anar en Crius, ressaltant el seu peculiar sentir de l'humor anglès.

— Però... a veure si m'ho aclariu... No he pogut reconèixer cap dels poemes. Digueu-me, de qui eren?

— *Per favore!* –va exclamar en Salvatore–. Tots eren nostres, he, he... i elles han pensat que eren d'en Pessoa, d'en Shakespeare i d'en Dante. Ha estat molt bo.

— Això ens demostra que vivim en un món d'aparences que és un reflex de la nostra frivolitat. No obstant això, no tot és així. Si us plau, veniu amb mi. Volem saber –es referia al seu cercle neoromàntic– més de vosaltres i del vostre projecte. La Nené ens ha explicat el que us porteu entre mans i volem saber fins on esteu disposats a arribar. He, he, prendre-li el pèl a la Joana Fontvila i d'aquesta manera. He, he, he...

I va tornar a riure a riallades.

El vàrem mirar i ens vàrem mirar. La intuïció ens deia que la broma que havíem fet a aquelles pobres dones riques podia resultar el principi d'alguna cosa important. A continuació, vàrem anar on es trobaven en Triven, en Sarvin, en Surtein... En Peigner, en veure'ls, no va trigar a explicar-los la nostra proesa, fet que va motivar una rialla generalitzada en ells.

— Que bé, ja arriba en Buixart. Finalment sou aquí. Que contenta estic que coincidiu amb aquests bons amics meus –va dir von Ardot.

I amb plena atenció i afecte, la Mariàngela ens va anar presentant a cada un d'aquells homes genials, ressaltant, per damunt de tot, les seves inquietuds artístiques.

— Gràcies Nené. Que generosa que ets. A nosaltres, i crec parlar en nom de tots, ens complau tenir-vos aquí. I volem que ens expliqueu com va començar el vostre projecte i les intencions que hi ha darrere d'ell –va suggerir en Peigner amb fermesa, a ell li tocava portar la veu cantant d'aquell grup.

— És clar que sí. Això ho farà en Salvi. Sens dubte, ell pot explicar-ho millor que ningú. De fet, a mi me'n va

parlar a Mallorca però, francament, no ho vaig entendre gaire bé... –va confessar la Mariàngela, mentre de reüll i amb un lleu somriure inapreciable pels altres, dirigit a en Trevin, donava a entendre tot el contrari...

I en aquell instant, em vaig preguntar: per què aquestes mirades sospitoses? Què hi ha darrere d'aquest món tan estrany i desconegut per a nosaltres? I nosaltres, quin paper juguem en aquest lloc tan allunyat i distant de la nostra realitat? Aquestes i altres preguntes obtindrien resposta al llarg de les nostres trobades a Santa Romina...

I les mirades van recaure damunt meu.

De sobte, els llums es van apagar i els canelobres ens van oferir suaus i ondulats jocs de llum moguts per la intermitent brisa mediterrània.

— Doncs bé... tot va començar....

— Un moment, un moment si et plau. Abans d'explicar-nos la història, voldríem saber com influeix la

teva formació científica en la teva poesia –va preguntar en Peigner amb un to que convidava a relaxar-se.

A en Peigner, com a humanista i científic, així com als seus companys, li interessava indagar en les arrels més recòndites de l'essència humana.

— Estranya, però molt bona pregunta. He de respondre? –i vaig mirar von Ardot.

— Si et plau... –va afirmar, acompanyant les seves paraules amb un gest de súplica.

— Doncs bé. La meva formació em permet aplicar, sense ser-ne conscient, el mètode científic per expressar el meu pensament filosòfic-emocional.

— I com ho aconsegueixes? –va preguntar en Peigner.

— No ho sé gaire bé... però el que sí que sé és que primer es formula a la meva ment, directament o indirectament, la pregunta existencial; després apareix l'experimentació soferta del problema i, per últim, ve la conclusió del pensament o emoció envoltada en una idea poètica.

"Bajanades!", va deixar anar el Catalan Hunter, que durant aquells dies no havia donat cap símptoma d'existir en el meu ésser... "La teva formació científica t'ha portat al límit del probable i l'improbable; t'ha situat a la frontera entre el que existeix i el que pot o hauria d'existir... T'ha permès assolir la hipèrbola conceptual de la paraula extrapolada a l'amor i a la fragilitat del sentiment, t'ha obert les portes d'universos profunds i càlids on resideixen les hipòtesis, els paradigmes i les conjectures intangibles més complexes mai imaginades; t'ha dut allà, on penetrar-les per a alliberar-les de l'abstracte és fàcil. Pensament filosòfic emocional! Quina gràcia em fas amb aquests termes tan cursis... Estúpid poeta... més aviat hauries de dir pensament ardent-emocional. Haurien de donar-te el premi "*Feel*" per haver

conjugat la ciència, l'art i la poesia en favor del sentiment humà... Per què no t'atreveixes a dir-ho!? ".

— Increïble! Increïble! Anem en bona direcció. Si et plau, continua, continua. Explica'ns com va començar... –va demanar en Peigner ple d'entusiasme.

— Sí, si et plau, endavant... –va dir en Sarvin molt atent al que anava explicant.

I vaig continuar amb el meu relat...

— Un bon dia vaig conèixer la Carmen Galí, la primera artista que va participar en el projecte. Ens vàrem fer amics, va llegir els meus poemes i li van agradar. Tres setmanes després, va aparèixer amb un dels seus quadres abstractes pintats, i en ell hi havia un dels meus textos. Això va fer que m'emocionés. Aquell detall va donar pas, sense que ningú ho sabés, ni jo mateix, al naixement del nostre projecte.

— I després em va convèncer a mi –va saltar en Crius...–. En Salvi em va demanar que repassés alguns dels seus poemes que ell mateix havia traduït a l'anglès. Vaig pensar que estava boig però quan vaig llegir els seus versos vaig entendre el per què de la seva obstinació. La nostra amistat es va consolidar i vaig pensar que l'havia d'ajudar en les bases del projecte. Tanmateix, la meva empresa va tenir problemes i ja no vaig poder fer res més pel projecte, només donar-li algun consell.

— Jo també vaig caure en el seu encanteri neoromàntic. En Crius i en Salvi em van convèncer per posar el nostre coneixement tecnològic al servei de la poesia, i així ho vàrem fer...

Era en Tale, que s'havia incorporat a la festa a altes hores de la nit.

— Per descomptat. Ja hem sentit a parlar de les vostres joies tecnològiques. La Nené ens va explicar que són proeses de l'època moderna –va ressaltar en Levin abans de prendre el seu whisky.

— Moltes gràcies, moltes gràcies. Ara cal col·locar-les, he, he. Esperem que hi hagi mercat per a elles. La nostra empresa és jove i disposem de molt pocs recursos. A més, la situació econòmica del país no ens permet avançar en els nostres projectes –en Tale va contestar prudentment però sense oblidar mai el seu costat comercial.

— Sí, ho sabem. És un desastre, encara que en temps de crisi surt el millor que hi ha dins nostre. Són èpoques que afecten l'ànima de la gent i provoquen rebel·lia contra el sistema. Amb aquesta rebel·lia es dispara la creativitat –es va afanyar a dir en Levin, donant el seu punt de vista, que va tenir l'aprovació dels altres.

— Hi estic d'acord –va afirmar en Tale.

— Bé, bé, centrem-nos en en Salvi –va comentar en Peigner dirigint la seva mirada cap a mi.

— Ells van ser els primers artistes però aviat en van venir d'altres que van crear joies d'autor, pintures, música, i molt més... el que més ens va sorprendre va ser que artistes i gent d'altres països es van unir a la nostra causa sense demanar res a canvi; entre ells: ucraïnesos, italians i polonesos.

El que els explicava semblava interessar-los de veritat i aquest interès va provocar que expliqués la història amb més vigor i excitació.

— La gent estava molt entusiasmada amb el concepte neoromàntic, fins a tal punt que vaig haver d'anar a Moscou a recitar els meus textos davant d'un miler de russos.

"Rússia amb amor...", el meu altre jo va aixecar la veu. "Oh sí! Aquestes ànimes gèlides en el seu gel de mercuri, he, he, he. Bons records em portes. La part més divertida no l'explicaràs. Com t'has tornat. Abans res no impedia que ho expliquessis. Poses per davant les teves ambicions i t'oblides de la teva veritable essència...".

En el laberint

I en Peigner va afegir:

— Sí, hem vist els nens cantant, quin espectacle* tan deliciós. Em trec el barret. Felicitats!

— Jo també ho faré...

L'Alexander se'l va treure i ens va saludar a l'estil portuguès. Ell, fins llavors, no en sabia res, del meu viatge a Moscou.

— Gràcies, que amables que sou –i vaig continuar explicant tot allò esdevingut–. Per sort, els russos van captar l'essència de la meva poesia i la van transcriure en música. Va ser emocionant veure tants nens cantant els poemes.

— Tornant a la creativitat. La creativitat que hi ha en el projecte sorprèn. Digue's: en què es basa? Com ho aconseguiu?

* Espectacle a càrrec del cor rus: "Youth of Russia" –Moscou–, dirigit per Natalia Ashueva i orquestrat per Yeni Olga.

— Succeeix perquè tot ho deixem a lliure disposició dels artistes participants. Ells se senten relaxats i lliures, per això surten autèntiques obres d'art. Molts artistes han cregut en el projecte a cegues, sense demanar res a canvi, heus aquí el seu mèrit.
— Això és el que el fa especial. Fascinant, fascinant –va ressaltar en Levin.
— Si, jo també ho crec... –vaig respondre orgullós–. Es tracte que els artistes creïn alguna cosa nova a partir dels poemes Catalan Hunter, integrant-los parcialment o completament en les seves obres. També poden només inspirar-se en ells, sense oblidar mai el seu espontani impuls creatiu.
— Vaja, que original! I a qui va dirigit? –va preguntar la comtessa
— A tots. Els artistes poden ser de qualsevol disciplina, artesans i empreses incloses, i d'arreu del món, perquè la poesia, al nostre parer, no parla en un sol idioma, ni tampoc té fronteres.
— Salvi, no arribem a entendre bé el que busqueu amb aquesta expressió multi-artística –va dir en Peigner mirant els altres de reüll–. Què hi ha darrere d'aquest projecte?
"Finalment hem arribat a l'objectiu. Innocents, ingenus, somiadors... només hi ha un objectiu: arribar al més profund del vostre sentiment per a conjugar-lo amb el carnaval de la nit, un carnaval del qual ni Déu ni el dimoni gosen disfressar-se. Aquest és el veritable objectiu... ", va deixar anar ell amb menyspreu.
— Hi ha un objectiu universal, espiritual. A dia d'avui la poesia ha perdut interès, està oblidada. És per aquesta raó per la qual ens hem vist obligats a demanar ajuda a altres formes d'art que sí que gaudeixen d'interès social. Fent-ho així, crec que podrem reeducar la sensibilitat de milers de persones en pro de la poesia. Si

ho aconseguim, aconseguirem moltíssim, no creuen? – vaig preguntar amb por i il·lusió a la vegada.

I la comtessa va donar ordre perquè Bach, amb les seves cantates, ens acompanyés aquella nit.

— Sí, així ho creiem. El teu objectiu és molt sa i generós, però volem saber-ne més. Per què neoromàntic? –va preguntar angoixada von Ardot.

— Si, això mateix. Per què neoromàntic? –van dir uns quants a la vegada.

Havíem arribat al fons de la qüestió. Aquells homes i dones, al meu parer, amagaven alguna cosa important, ja que les seves preguntes anaven ben dirigides i s'acostaven al cor del projecte...

— Bé, bé... –vacil·lant, vaig prosseguir–. Pensem que és un estil de vida d'anar a contracorrent, d'exaltar les nostres emocions en aquest món frívol i buit d'essència. Neoromàntic? És així per la mateixa naturalesa dels poemes, ja que com va dir una vegada un savi escriptor gerundí sobre ells, "son elaboradament primitius, endebades críptics, altres vegades plens de foc, lluminosos amb clarors d'infern. Poemes en els que l'emoció, la rauxa i la tendresa, l'amor i el dolor, el paisatge i el pensament abstracte s'intercalen sense que res hi posi fre. Son paraules desbocades i calmes ones alhora, que ens diuen de proposar encanteris antics a l'ànima". Crec que queda clar el perquè neoromàntic. No creuen?

I la "Sonata-Fantasia" de George Rochberg –amic inseparable del pare de la Mariàngela– ens va acompanyar durant alguns minuts...

— Sabem de qui es tracta. Aquest químic és un conegut nostre i sens dubte un excepcional neoromàntic. Aquest text i els seus picants llibres així ho demostren. Ara comprenem millor el teu enfocament artístic... Bé, tornant a l'assumpte principal... volem parlar-te en privat,

si us plau... –va dir en Peigner suggerint als altres que ens deixessin sols.

Els meus amics van comprendre que havien de respectar la seva decisió. Es van acomiadar per dirigir-se al gran saló, on les mans d'en Buixart al piano els distrauria fins al meu retorn. O això creia jo.

El que havia explicat a aquella gent era del seu grat, però no els resultava convincent del tot. Tot d'una, la música de Rochberg va parar i, ara, a la terrasseta només s'escoltava el cant dels rossinyols, la brisa que entrava i les composicions modernes d'en Buixart. En aquest precís instant, la lluna es va vestir de dimoni, possiblement m'avisava que havia arribat el moment de despullar la meva ànima...

I així va esdevenir...

Final del segon llibre de la trilogia Catalan Hunter. En l'ultima entrega d'aquesta obra, *El fil salvador*, l'autor continua realitzant una profunda reflexió psicològica de l'ésser humà en recerca de l'amor veritable, utilitzant un mirall terapèutic per a un dels personatges de la novel·la. Però la pregunta és: què entenem per amor veritable?

-www.marctarrus.com-

Catalan Hunter
Poesia

Pròlegs

Pròleg de Ramon Carbó-Dorca

Per més que ens vulguin fer creure que la literatura catalana és meravellosament dinàmica, moderna, original,... i tot el que vulgueu dir sobre l'assumpte, només cal fullejar les novetats editorials per adonar-se'n que això és fals. Certament: la nostra literatura està meravellosament anquilosada, és démodée, poc original,... i tot el que vulgueu dir sobre aquest apartat cultural català. Si això es pot aplicar a tota la literatura, encara ens trobaríem amb més possibilitats d'avorriment i crítica sense pietat, si ens dediquéssim a estudiar la poesia catalana dels nostres temps dissortats. En efecte, a part dels poetes oficials, que per alguna raó publiquen sense problema, afalagats per les editorials que els estimen per sobre de qualsevol altre mortal, o dels estimats pels déus que guanyen premis, sospitosament arranjats amb guardons usualment apriorístics: què voleu que us digui? A la resta del Parnàs, que amb grans dificultats publica alguna obra escadussera, potser caldria indicar-los que s'ho pensessin dues vegades abans de perpetrar la malifeta.

Però no tot és o ha de ser tan negre. De tant en quant apareixen llums en la foscor, que il·luminen el panorama.

Que comparats amb els altres elements del ramat poètic català actual, encara ens indiquen que hi ha lloc per a l'esperança. Els poemes neoromàntics d'en Marc Tarrús formen part d'aquestes guspires, que alleugereixen la foscor poètica de les nostres tristes hores literàries. En Tarrús ens ofereix una mostra del que encara es pot veure, i oir, com un seguit de poemes elaboradament primitius, endebades críptics, altres vegades plens de foc, lluminosos amb clarors d'infern. Poemes on l'emoció, la rauxa i la tendresa, l'amor i el dolor, el paisatge i el pensament abstracte s'intercalen sense que res hi posi fre. Son paraules desbocades i calmes ones alhora, que ens diuen de proposar encanteris antics a l'ànima. Corresponen a una alenada original i commovedora, a imatges que, sortides de la clepsa del poeta, descobrim que no ens són gens alienes. Ans desperten en el nostre enteniment el neguit d'una endevinalla o altres pensaments enlluernadors, fins i tot contraris a la nostra experiència. En Marc Tarrús ens fa viure una excursió pels infinits corriols del poeta, encara que decidim que sigui pel nostre camí distint i individual. Què més hom pot demanar al llegir poesia?

R. C-D. Professor emèrit de la UdG.

Pròleg de l'autor

L'obra poètica Catalan Hunter té com a finalitat oferir un crit d'esperança a aquells que es troben en una situació personal difícil, suggerint que mai defalleixin, que no mirin enrere, ni tampoc al seu present hostil, sinó al seu futur, encara que aquest sigui incert, ja que la vida sempre ens dona noves i magnífiques oportunitats.

El gran amor a la vida manifestat en el nucli poètic Catalan Hunter, ha fet que un munt de persones, de diferents llocs del planeta, s'hagin unit a la seva causa sense demanar res a canvi, amb l'objectiu únic d'enfortir-lo.

A dia d'avui, més de 250 persones s'han bolcat en aquesta obra per expressar-la en diferents idiomes i formes d'art, ja que la poesia i la comprensió vers la vida, no parlen amb un sol idioma, ni tampoc tenen fronteres.

Marc Tarús i de Vehí

Catalan Hunter

Poesia

Artista: Nausica Masó
Joia/collaret inspirada en el poema: Aigua i foc; en ella es llegeix: entre el meu blau i el teu gran foc.

Aigua i foc

Silueta de magma i foc carnal,
tu que et mous
entre volcans d'aigües braves.

Els teus crits
són pedres planes de foc i desig,
que salten per tot el blau Mar Nostre.

Només una intenció:
que desperti entre el meu blau
i el teu gran foc.

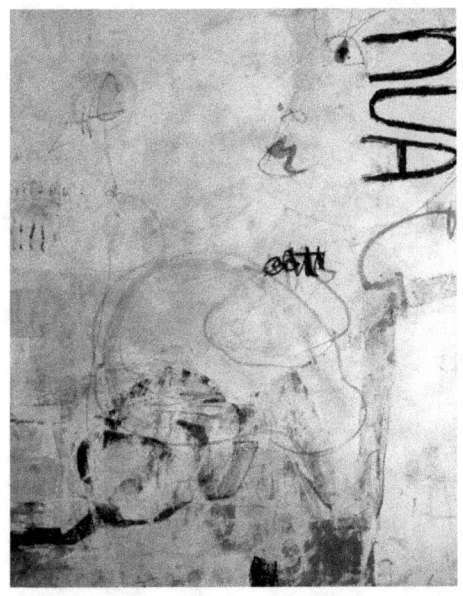

Artista: José López
Obra inspirada
en el poema:
Nua camina

Nua camina

No tinguis por,
deixa't portar pel desig i la il·lusió,
i a cegues nua camina,
pels camins que ell t'ensenya.

I quan creguis...
obre els ulls i d'alegria plora,
en veure el gran cor
que a dins et porta.

El teu pols

Miro els teus ulls,
i les meves mans
toquen les teves mans.
Mirant-me amb preocupats ulls
em preguntes, per què les meves mans?

I jo responc:
no són les teves mans
sinó el ritme del teu pols,
el ritme del teu pols...
Per saber, si les meves mans,
alteren els teus ulls.

Artista: Inès Serra.
Fotografia inspirada en el poema: El teu pols.

Artista: Nausica Masó.
Joia/Polsera inspirada en el poema: *El teu pols*.
En ella es llegeix: *el ritme del teu pols*.

Artista: Núria Bolívar.
Obra inspirada en el poema: Somio en tú

Somio en tu

Somio en tu,
ànima bessona.
Projecto ment i braç
sobre ta borrosa essència.
Però impossible apropar-se
al que jo desitjo.
.

* Poema musicat i cantat per la cantautora catalana Mariona Fàbregas.

Mil llunes plenes*

Mil llunes plenes
il·luminen mon temor,
però sa llum...
tan distant,
tan llunyana,
no arriba a mon cor.

Confusió*

Per què sentir
el viu caliu de l'estiu essent hivern?
Per què sentir
el fred glaç de l'hivern essent estiu?

Doncs jo us ho diré...
car mai soc qui ha de ser.

*Poema musicat i cantat pel cantautor català Josep Prats.

ÍNDEX

Agraïments .. 007

Pròleg ... 009

Capítol 12. Carmen de Granada 011

- El final d'una etapa ... 035

- No podràs fugir de les teves accions 039

- La trobada entre cosins ... 043

- A un dia de la gran esdeveniment 049

- Celebració d'ingrés a La Orden de San Pedro....... 055

- Una trucada a primera hora del dia 065

- L'anar i venir del que és diví 069

- L'amistat amb l'Olímpia d'Aguilera 073

- El món artístic es revela davant nostre 077

- La trobada amb von Ardot …................................ 081

- Les festes de societat de la baronessa 087

- Una finestra que s'obre, un somni que desperta 097

- Els intel·lectual de Santa Romina 117

- Les veus de sempre .. 129

- El ball dels nobles ... 131

- L'efecte bumerang ... 139

- L'adéu d'Olímpia ... 147

- De l'ocàs sense llum, en faré................................... 149

- La gent de Santa Romina 153

Poesia ... 171

*Altres títols
de l'autor*

Llibres publicats*

- El Caçador Dual; Catalan Hunter (Edició en català; novel·la).
- En el Laberint; Catalan Hunter (Edició en català; novel·la).
- El Fil Salvador; Catalan Hunter (Edició en català; novel·la).
- El Cazador Dual; Catalan Hunter (Obra original).
- En el Laberinto; Catalan Hunter (Obra original).
- El Hilo Salvador; Catalan Hunter (Obra original).
- Poesia Neoromàntica I (Obra original).
- Poesia Neoromàntica II (Obra original).
- Poesia Neoromàntica III (Obra original).
- Poesía Neorromántica I (Edició en castellà).
- Poesía Neorromántica II (Edició en castellà).
- Poesía Neorromántica III (Edició en castellà).
- Neo-Romantic Poetry I (English edition).
- Neo-Romantic Poetry II (English edition).
- Poesia Neorromantica I (Versione Italiana).
- Edición bilingüe*: catalán-español. Poesía Neorromántica I.
- Edición bilingüe: catalán-español. Poesía Neorromántica II.
- Edición bilingüe: catalán-español. Poesía Neorromántica III.
- Bilingual edition: Catalan-English. Neo-Romantic Poetry I.
- Bilingual edition: Catalan-Italian. Neo-Romantic Poetry I.
- Bilingual edition: Spanish-English. Neo-Romantic Poetry I.
- Bilingual edition: Italian-English. Neo-Romantic Poetry I.
- Modelo de esferas chocantes de arte: un nuevo concepto en

* En format paper, print replica e-book per a kindle i e-book per a kindle.
* Els llibres bilingües també es poden adquirir per parts (I y II).

Economía social en el mundo del arte (Edició en castellà; e-book).
- Model d'esferes xocants d'art: un nou concepte en economia social en el món de l'art (Obra original; e-book).
- Art colling spheres model: a new concept of social economics in the art world (English Edition; e-book).

www.ingramcontent.com/pod-product-compliance
Lightning Source LLC
Chambersburg PA
CBHW071757200526
45167CB00017B/401